U0032853

人生的身段

堅毅慈心唐美雲

唐美雲———

著

一個名伶的生命承擔與文化自覺

林谷芳

戲曲，合歌舞以演故事。藝術的表現聚焦在演員身上，是典型以演員為核心的表演藝術，好的戲曲演員總集歌唱家、舞蹈家、表演家於一身。此外，因應於生旦淨丑的角色設定，你還得有個「祖師爺賞飯吃」的扮相才行。

也正因這許多條件匯聚一身，名角出場，一亮相就能吸住全場，舉手投足間，為伊癡迷者常不只千萬，即便如今，劇院的名角登場，花籃可以由廳內一路錦簇至廳外，捧角盛況仍未嘗稍減。

喜歡戲，因此喜歡人，是常情；喜歡人，而喜歡戲，也是常情。這常情讓戲曲綿延至今，也讓名角風華無盡。但在這常情中，絕大多

數的人也就將戲中的角色與現實的演員混為一談，人物的情性蘊藉、劇情的跌宕起伏都直接投射於演員身上，以此想像演員的現實人生也盡如此。

事實呢？雖不致必然悖反，卻也離實情甚遠。劇中角色固不免影響演員的現實人生，但更多時候，在台上台下變換角色已成為演員不假思索的慣性。真影響他們現實的，還是現實生活的本身。

現實生活如何呢？過去戲曲演員是走江湖、跑碼頭的，許多人賣身給戲班，為生存奔波原是常態，社會地位既低，現實更讓他們充滿江湖習氣。儘管知道藝術的魅力何在，更多時候卻只能在現實中日復一日的演出與生活。這樣的日子，再加以戲曲用的是「程式性」的表語言，演員往往更就慣性的扮演著老天給予的角色，真能在這裡有自覺性的生命觀照、文化反思的，其實為數極少。

但也就是這為數極少的演員，改變了戲曲在近現代的命運，梅蘭

芳就是個典型。在名角的表演天賦外，他又從傑出的文人身上汲取養分，從而不只讓京劇走出另外一派風光，更使得「地本庸微」的京劇，在表演之外有了美學與文化的延展。

歌仔戲的地位傳統上遠不如京劇，就如許多以民間曲調為本的地方戲曲般，儘管親切自然，深接本土，藝術的形式畢竟還不夠完整，演員的出身更讓人無法寄予太多的期許。而儘管這些年它承載著台灣社會許多人的期待，但老實說，這些期待常帶有太多的主觀意識，由此而給予的挹注並不必然保證歌仔戲真正的成長。要真成長，比諸京劇，歌仔戲更需要有自覺性文化力量的加入，而其中，名角的文化自覺依然是個關鍵。

唐美雲正是這樣的歌仔戲名角，戲演得好不說，出身戲曲家庭，她對於自己的生命角色有深深的承擔，更有深深的自覺。她成立戲班，培養後進，年年推出新戲，作可能的探索卻永遠不忘戲曲的立基，她

將全副心力何只花在表演上，更直顯一個演員在生命承擔與文化重振上的可能角色。正如此，不只觀眾被吸引，更有一波波的文化人與她合作、為她籌謀，最終，這二十年的歌仔戲發展，你若把唐美雲去掉，就發覺少了核心的一塊。

這核心的一塊，有演員的獨特魅力，有形式的各種探索，有議題的有機延伸。但最重要的，是讓歌仔戲直入殿堂，能承擔起更多的文化內涵，更讓我們看到，一個演員如何在戲曲演變中，發揮其「君子之德，風」的影響，有多少人就因此改變了他們對歌仔戲、對演員的既定印象。

這樣的路在她來說，必然是要走一輩子的，但儘管未來的路還很長，前段的屐齒斑斑，已可讓我們看到未來的果實碩纍。

在唐美雲創團之時，我有幸能在許多人質疑之下，對她寄予了期許，其後，二十年的新戲，也總有我小小一篇的引薦序文。但就戲論戲，

何缺我這短短文字，之所以寫，正希望大家能更看到一個優秀演員的

生命承擔與文化自覺，而這，也必將影響著歌仔戲的未來。

這本書，可以讓我們看到更豐富的唐美雲，更感受到生命承擔與

文化自覺對一個名伶的長成、對一個劇種的未來可以有如何的作用。

因為之序！

本文作者為禪者‧臺北書院山長

推薦語

唐美雲堪稱當今最「正」的歌仔戲小生。「正」這個字用在她身上，除了「美」，還有藝術表現「大氣」和「精準到位」之意。聰慧和才華是我們一眼可以看到的，我們難以想像的是，需要怎麼樣的自我要求、堅持和重情重義，才能在艱困的環境中，成就今天的高度？《人生的身段》一書將為我們娓娓道來。

——臺灣大學戲劇學系暨研究所教授　林鶴宜

推薦序
一個名伶的生命承擔與文化自覺

推薦序　一個名伶的生命承擔與文化自覺　林谷芳　002

自　序　歌仔戲不是工作，是我生命的一部分　012

第一部

扎根

一枝草一點露，我的成長養分

1 知足
一碗沒有菜的湯　016

2 孝順
黑道大哥也聽媽媽的話　028

3 惜情
豬仔是我最好的朋友與聽眾　036

4 不忘初衷
爸爸戲劇性的一生　041

5 堅忍
我的媽媽，從望族走入戲班的富家千金　050

6 承擔
最初的榜樣，最心痛的回憶　064

第二部

萌芽

與歌仔戲結緣，一輩子的執著

1 **重情義**
歌仔戲精神從小深植心中　074

2 **開竅**
喜歡唱歌，卻與歌仔戲結緣一生　080

3 **發心**
老骨頭練出紅小生　096

4 **挑戰**
賠錢生意，我做！　102

5 **熱情**
我決定「嫁給」歌仔戲　114

6 **堅定**
異於常人的表演者　122

目錄

第三部

盛開
左手創新，右手傳統，拚出一片天

1 傳承
老師兩字，是我一生的功課 134

2 虛心學習
東方演員與西方劇場的偶遇 148

3 跨界
勇於創新，跳出傳統框架 162

4 態度
讓戲劇成為可以帶走的影響力 168

5 與時俱進
回顧過往，珍惜現在，共創未來 176

6 尊重生命
毛小孩也是親親家人 184

7 善念
體悟生命，發願終生如素 194

8 信念
以戲弘法，堅定道心　200

9 無悔
媽媽是我的天，歌仔戲團是我的地　208

附錄
善緣
親友眼中的唐美雲

1 她不是小生，她是女超人　214

2 真誠照顧身邊每個人的大家長　226

附錄
表演年表　244

目錄

歌仔戲不是工作，
是我生命的一部分

還記得那是個陰天，當時我正在宜蘭參加傳藝中心的傳藝燈籠節，卻接到文化部鄭麗君部長的電話，恭喜我得到第三十八屆行政院文化獎。這不是我得到的第一個獎，但對我來說，每個獎項都是珍貴的肯定，都是人生過程中的一劑強心針，鼓舞著我繼續走下去。除了當下的開心，我更覺得人生多了一項責任，提醒自己在歌仔戲藝術工作的路上不光是為了自己，得為了歌仔戲的傳承更加努力。

回想從事藝術工作這四十年，我很少去想結果，就只是「認真、

打拚、守本分」而已。一路走來非常幸運，常遇到很多貴人指引我、鼓勵我，甚至協助我，才成就了今天的我與劇團。小時候聽到「愚公移山」的故事，心裡還覺得好笑，怎麼會有人那麼傻，但成立戲團後，自己竟也默默秉持這樣的精神與做法，一步一步往前走，不想能不能、不管笨不笨，秉持信念用心用力做下去，哪怕這座山在我手上沒有移動半分，但只要能多影響幾個人，把這份精神和信念傳承下去，相信總有一天能移動這座山。

感謝父母對歌仔戲的熱愛帶領我找到人生的道路，他們留給我的是一份信念、理想和使命，而我也願將這份禮物不斷傳承下去。感謝劇團所有同事，包括技術部門、設計群老師、可愛的青年團團員及辛苦的行政團隊，能為共同的理想一起打拚，是人生最美好的事。感恩所有善因緣、助緣，沒有他們的愛心和支持，我一個人無法做那麼多事，眾緣俱足才能成就圓滿。

歌仔戲對我來說已不再是份工作，它是能讓我發揮所長的舞台，也是滋養人生的養分，更是我生命中不可或缺的一部分。期待藉由我的故事讓大家看見，這項真正生於台灣、屬於台灣的藝術瑰寶，那麼這本書的出版就有意義了。

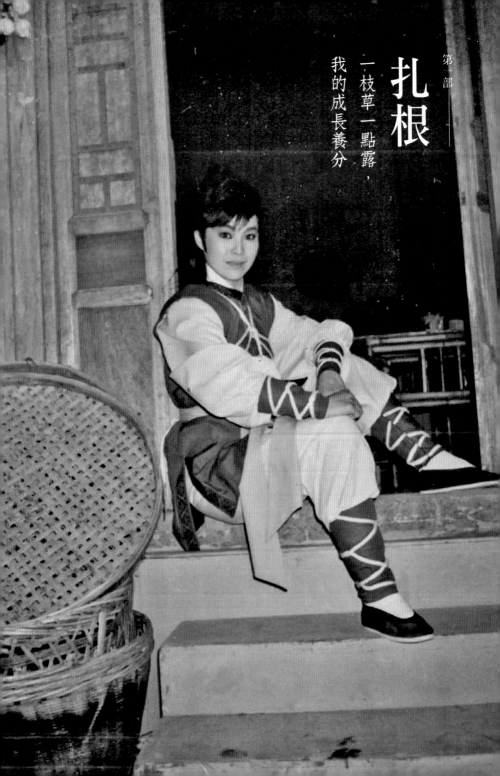

扎根

一枝草一點露，
我的成長養分

1 知足

一碗沒有菜的湯

我一邊回想媽媽做菜時的動作，一邊在大鐵鍋中加水，再學媽媽加入一些調味料，把放在灶邊的糖、鹽、味素統統加入水中，最後還滴了幾滴香油，煮了一大鍋沒有任何食材的湯，那是我印象中最好喝也最甜美的一碗湯。

知足，喝水也甘甜

過去廚房裡會有一種用紅磚或石頭砌出來的爐灶，上面放一個很大的鐵鍋，鐵鍋重到沒辦法抬起，只能直接把水加入鍋中洗。現代可能很少人看過這種傳統廚房用具，只有在電視、電影的古裝戲中出現。

我小時候在三重的古厝家中，就有這樣一個大灶，而且與我的童年有非常密切的關係。

爸媽從事歌仔戲，跟著劇團四處巡演外台戲①是生活常態，經常外出工作好幾個月沒辦法回家，後來到了讀小學的年紀，爸媽為了讓我

注釋——

① 外台戲：歌仔戲起源於一九二○年代的宜蘭，融合京劇與福州戲，演變出以台語演出的本土劇種，初期於內台戲院售票演出，稱為內台戲。後因電視普及，大眾娛樂型態改變而漸沒落，遂轉為結合廟會宗教活動，於廟埕廣場等野台演出，稱為外台戲。

跟一般小孩一樣接受國民教育，決定不再帶著我演出，將我留在家中。

當他們外出演戲時，便把我託付給鄰居照顧，出門時總會叮囑我：「放學要去鄰居阿姨家報到，在那邊吃飯、做功課。」就像現代的鑰匙兒童一樣。當時我一直以為去鄰居阿姨家吃飯是很平常的事，長大後開始懂一些人情世故，才漸漸了解那是左鄰右舍相互照顧的珍貴情誼，也才感受到媽媽為了我欠下多少人情，多難為。

有時候在外地工作的哥哥放假返家，就會在家陪我，但我大多時間還是在鄰居家度過的。不過鄰居也總會有應酬、走親戚等不在家的時候，遇到這樣的情況，他們會事先通知我，要我放學後直接回家。

獨自在家我遇到的第一個難題是吃飯。那時外食還沒那麼普遍，更不像現在便利商店有熱食，加上個性內向的我很怕人多的場合，放學後就不想外出，於是決定自己做飯。我一邊回想媽媽做菜時的動作，放一邊在大鐵鍋中加水，再學媽媽加入一些調味料，把放在灶邊的糖、

鹽、味素統統加入水中，最後還滴了幾滴香油，煮了一大鍋沒有任何食材的湯，那是我印象中最好喝也最甜美的一碗湯，因爲是自己第一次親手煮出來的，心中充滿了成就感。當心裡感覺到快樂，吃什麼都美味。

因爲沒有人陪伴，所以我就端著湯，打開後門到豬舍和豬聊天，這樣也能開心度過一、二個小時，也許很多人難以想像，一個小學生怎麼這麼容易滿足，可能是內向個性使然，至今回想起來，仍然可以感受到當初那種單純又快樂的心境。

煮鍋湯也不是想像中那麼容易，那時家裡沒用煤球也沒電鍋，年紀還小的我不知道起灶時要用報紙引火，只會呆呆的不斷劃著火柴棒，再用火柴棒的微弱火光點燃木柴，這種起火方式能點燃還真的是靠運氣，所以每次都要看運氣決定是否成功。有一次試了一整個下午還是起不了火，累到只好放棄，雖然沒喝到湯但因爲實在太晚，也只能餓

著肚子上床夢周公了。

整個家裡只有我一個人，尤其太陽下山後，前後門一關，整間房子陷入一片漆黑，我卻不害怕，總覺得有神明保佑。我的宗教信仰是隨著爸爸媽媽拜祖師爺開始的，從民間信仰到道教、佛教，我始終保有這種單純的心態和想法，沒做虧心事就不用怕黑。

聽媽媽的話，傻氣就有福氣

我對童年許多事留有很深刻的印象，每次想到都不禁感慨：「往事只能回味。」當時家中有一部古早的裁縫車，兩邊各有一個細長型的小抽屜可以放線軸，媽媽外出演戲時，總是會放些零用錢在那裡，讓我每日吃早餐午餐時可以花用，那也是我們母女二人稱為「祕密」的小默契。

我習慣吃陽春麵當早餐，可以連吃數個月，直到老闆忍不住問我：

「妹妹，妳要不要換一種麵吃？」我只好老實說：「不行，我的錢只夠吃陽春麵。」吃完早餐後，我會再買一碗油飯，用報紙包起來當午餐。

那個時代的小學生，中午大多是自己帶便當到學校蒸的，當同學打開香噴噴的熱便當，我只能打開報紙包的冷油飯。冬天還好，夏天油飯容易餿掉，甚至還會「牽絲」，小小年紀的我根本不懂吃得很開心。

這情況不知道發生了多少次才被老師發現，跟我說：「唐美雲，這個油飯壞掉了，不要再吃了。」我才知道原來油飯這樣就是壞掉，但竟然從來沒有拉肚子還是食物中毒等狀況，只能說天公疼憨兒！

衣食無虞的孩子大概很難想像沒錢人家是如何過日子。那時家境比較好的孩子會訂學校的便當，早上也可以訂牛奶，但媽媽說，她在家的時候都會做飯，中午回家吃就好，不用訂午餐。牛奶也不用訂，家裡有奶粉，每天用暖瓶②沖泡一大瓶就可以帶到學校喝，這樣還可

1 扎根
一枝草一點露・我的成長餐分

以省錢。於是我真的每天背著一大壺暖瓶的牛奶去學校，現在想想真的好「俗」，但其實是開心的，因為除了自己喝還可以請同學，不過同學還是喜歡訂牛奶就是了。

回想起來，小時候的我腦袋很簡單，雖然偶爾也會羨慕同學吃好的、穿好的、用好的，但最後都還是乖乖聽媽媽的話，不和同學比較，享受自己簡單的生活，真不知是福氣還是傻氣。

童年的照片多於一場火災中燒毀，八歲時拍下的這張照片是少數留下的珍貴回憶。

那件在窗邊飄蕩的洋裝

童年的我，只有過年才有新衣服穿。有一年，媽媽幫我買了件水藍色洋裝，掛在窗邊的牆上，告訴我要等到過年才可以穿。我就這樣天天看著它，好不容易等到終於要過年了。

除夕那天大人都很忙，忙著大掃除、忙著買菜做年菜，我無聊的等著盼著，好不容易等到圍爐吃完飯，媽媽卻累得睡著了。我毫無睡意的坐在床上，看著在窗邊飄蕩的洋裝，窗外的路燈隱約透入，裙子微微發著光，讓我更克制不住想穿新衣的欲望，於是搖醒媽媽問：「我可以穿新衣服了嗎？」

注釋——

② 暖瓶：內膽是玻璃製成，過去因為沒有電熱水瓶，許多家庭會一次煮一大壺水放在暖瓶裡保溫，以便隨時有熱水可用。

1 扎根
一枝草一點露，我的成長養分

媽媽累到迷迷糊糊，只回了我一句：「等天亮。」我只好再坐回床上繼續盯著新衣，好不容易等到遠遠傳來雞叫聲，但天還未亮，於是我跑到門外緊盯著天空，太陽一露頭就衝進房間，搖著媽媽說：「天亮了！天亮了！」睡夢中被吵醒的媽媽一時反應不過來，問我：「天亮要幹嘛？」「要穿新衣啊！」媽媽只好說：「好啦！去穿去穿！」

其實真穿上新衣也沒做什麼，只不過在三合院的廣場玩要就覺得好開心。整個過年我都不肯換下新衣，被媽媽罵髒，要我換下來等洗好晾乾再穿。現在回想，當時的自己真是天真，但也更心疼媽媽，這件新衣讓我看見過年時大人和小孩截然不同的心境。小孩因為一件新衣而開心，大人們卻仍為生活忙碌操煩著。

知命，卻不認命

另外，我還有一件粉色帶紫的褲子和毛衣，至今仍是我壓箱底的寶，它們對我來說，代表著一個美好的回憶。

在我可以掛牌演主角後，爸爸的劇團轉給他的一位乾女兒主持，我則跟隨媽媽去搭另一個團固定演出。那時開始有很多支持我的觀眾朋友會買好看的衣服送我、買好吃的東西給我，所以我的日常生活花不到什麼錢，演出所領的酬勞或賞金都直接交給媽媽。因為過去常搬家，生活不穩定，媽媽總是可以靠著節省跟精打細算養大孩子，是我們家的最佳理財人選，交給她最放心。

有天媽媽跟我說：「妳工作好辛苦，我要給妳多少薪水？」我算算自己好像沒有什麼地方需要花錢，一時也說不上來。媽媽就說：「不然每個月給妳一百元零花好了。」我的零用錢就這樣從小時候的十元、

二十元、三十元、五十元……突然進階到一百元。我聽了非常開心，心裡覺得很滿足也很感謝，就把這一百元拿去開戶，往後每個月也都撥一點錢存起來，存到了一定金額，就把錢捐給為弱勢小孩募款的單位。我想，雖然我不富有但生活無虞，相較於那些沒飯吃的人，自己實在幸福很多，應該盡一點心力幫助他們。

有次和媽媽去西門町辦事，看到一套粉紫色的褲子和毛衣，我停下腳步多看了一眼，媽媽知道我喜歡就要我去試穿，結果很滿意，但我一看標價好幾千元就打消了念頭。媽媽說：「妳那麼辛苦，應該買件衣服獎勵妳。」但付錢時故意開我玩笑說：「我有給妳零用錢耶，妳怎麼沒錢買衣服？」我真是哭笑不得，當時是民國七、八〇年間，吃碗麵要幾十元，有時還會買些回家和爸媽、姐姐共享，存下來的錢也多半捐出去了，怎麼會有一大筆錢買衣服？幸好媽媽也只是開玩笑逗我而已。後來每次穿起這套衣服我都會想起媽媽對我的疼愛，小心

翼翼深怕弄髒，至今還寶貝的收在衣箱中。

回想起來，我的生活沒什麼特別的嗜好，童年都在戲班裡度過，出去玩對我來說是件浪費奢侈的事，賺錢養家是我的責任也是義務。

但我覺得「認命」和「知命」不同，認命會讓人隨波逐流，覺得就這樣吧！而知命，是知道我的命運這樣，但我不會一輩子如此過，我會盡我所能的努力，走出屬於自己的路。

我喜歡回憶水藍色洋裝與粉紫色毛衣的故事，就跟喝那碗沒有菜的湯的心情一樣，讓我深刻體會到，知命知足。當有餘力時就該付出、給予，飲水思源，人生就能常樂。

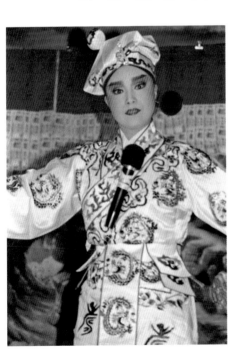

外台戲演出，背後的舞台貼滿賞金。

1 扎根
一枝草一點露，我的成長養分

2 孝順

黑道大哥也聽媽媽的話

我內心好訝異，無法想像一個被眾多兄弟稱作老大的人，卻對媽媽如此心軟。這是我在複雜環境中看到的真實情況，雖然只是個案，但還是讓我認知到，不管生活再困苦、不管什麼身分背景，唯一不變的都應該是孝順。

一個身形高大又怒氣沖沖的黑道大哥拎著武士刀往前衝，一個穿著制服的小學女生在後面追著跑……不知道這樣的畫面在一般人心中會出現什麼聯想，應該故事性十足吧？

小時候我們家總是不斷搬家，但都不離三重這一帶。過去三重給人的印象是龍蛇雜處之地，尤其在當時，很多三重居民都是從中南部或外地移居過來的，漸漸演變出群聚結幫的文化，彼此劃分勢力範圍，常有街頭鬥毆事件，也就是所謂的黑道。年幼的我，每隔幾天就會眼見耳聞「兄弟」的刀光劍影，長大後沒有變成歹子，還真可說是奇蹟。

黑道在人們心中都是很負面的，避之唯恐不及，我卻一點也不怕他們，因為印象中，住家附近很多黑道大哥都重情重義，我們這些鄰居小孩若在路上遇到什麼問題，他們都會關心幫忙，完全沒有電影或電視上那種耍狠的樣子，而這些人的共通特質就是「孝順」，也讓我深受感動。

1 扎根
一枝草一點露‧我的成長養分

百善孝為先

鄰居有位大哥哥叫鐵虎，是三重當地有名的角頭老大，雖說是老大，但以前社會較保守，印象中他沒向鄰居收過保護費，反而很疼愛我們這些鄰居小孩，常噓寒問暖，平日也少看他兇別人，反倒很怕自己的媽媽。

為防有人來滋事找碴，黑道通常會在家中準備許多刀劍等武器。

有天我放學回家，遠遠就聽到鐵虎媽媽一直叫：「你嘜去！你嘜去！」一抬頭，看到鐵虎手拿武士刀很生氣的向外衝出去，正和我錯身而過，似乎沒聽到他媽媽的追喊。鐵虎媽媽看到我，喘著氣說：「去叫他回來，他若不聽妳的話，告訴他，我死給他看。」我聽了好緊張，立刻把書包放在地上，跑去追鐵虎。

現在回想，那個畫面實在很有戲劇性，一個身形高大的男人提著

武士刀往前衝，後面緊跟著一個穿著制服的小學女生，他人高馬大腿又長，我眼看追不上，只好扯著嗓子大聲叫喊：「你媽媽叫你快回家，不回去，你媽會死給你看⋯⋯」

鐵虎一聽，猛然停下腳步回頭直盯著我看，街上的人不敢靠近，紛紛躲在一旁看熱鬧，我追上他後，氣喘吁吁跟他說：「你跑那麼快，我差點追不上你，你媽真的很生氣，再不回去，她會死給你看。」聽完，鐵虎馬上轉頭回家。他也算是個單純的人，百善孝為先，他做到了身為人最基本的良善，結果也沒打架鬧事，就因為怕他媽媽生氣。

後來我回到他家拿書包，還看到他跪在地上聽媽媽教訓。當時我內心好訝異，無法想像一個被眾多兄弟稱作老大的人，卻對媽媽如此心軟。這是我在複雜環境中看到的真實情況，雖然只是個案，但還是讓我認知到，不管生活再困苦、不管什麼身分背景，唯一不變的都應該是孝順。鐵虎的生活模式、工作型態或許並不正確，但那是他的人

1 扎根
一枝草一點露・我的成長養分

生和選擇，他從未違背自己內心最單純的一面，即使只是個市井小民，卻以他的方式展現了孝道。

近墨者一定黑嗎？

這個經歷常讓我思考，在複雜環境中成長的人就一定會學壞嗎？

我們家住的那區叫「陳厝」，許多孩子因為環境關係長大後走偏，有的甚至外出後就失去連絡。我也是這個地區長大的，當時爸媽忙於謀生常常不在家，我幾乎是跟著同學及鄰居長大的，但我走的路一直沒有偏掉，難道是我很難被帶壞嗎？想想或許還是孝順的初衷讓我沒有變壞。

其實我也曾有過想玩、愛漂亮的少女心，鄰居有個女孩，每到假日都打扮得漂漂亮亮出去玩，我一直很羨慕她。在我小學六年級時，

有天她跟我說：「妳想要的話，我可以帶妳出去玩啊！」出於長期以來的羨慕與好奇，我居然一口答應：「好啊！」於是她要我把家裡最時髦的衣服拿出來，還特地到我家來幫我化妝，因為我實在沒什麼特別好看時髦的衣服，所以連媽媽的衣服都搬出來了，她也真忙活了好一陣子，終於幫我裝扮好。可是當我一走出三合院的院子，看到一起出去玩的那群人裡有好多男生，內向的我突然覺得害怕，馬上說：「我不想去了。」

那個女生聽了立刻翻臉：「陪妳忙了這麼久，怎麼說不去就不去？」我也說不出個理由，只是當下有個直覺，這群人在一起不只是單純的玩，感覺會做出什麼危險的事。他們覺得我是個怪胎，既然勸不動也就放棄，氣呼呼出發了。事後想想，幸好他們只是愛玩，不是什麼凶惡的混混，對我出爾反爾的做法只是生氣，並沒有揮拳對我這隻「黃牛」洩憤。他們離開之後，我把漂亮衣服換下，把上妝的臉洗

033　　1　扎根
　　　　一枝草一點露，我的成長養分

乾淨，恢復平常「自閉少女」的樣子坐在院子裡，這反而讓我內心很平靜。

雖說「孟母三遷」，小孩的生長環境很重要。可是對家境不好的家庭來說，忙著生計都已經力不從心了，哪裡還有餘力重視小孩的教育呢？後來我常告訴朋友，孩子的成長過程中，父母和學校教育固然重要，但小孩的心性和定力的培養更是重要。不得不承認，歌仔戲裡忠孝節義的故事真的會潛移默化一個人，我從小看著爸媽在戲班排戲，聽他們說起戲劇的情節，多少養成了我對是非黑白的判斷以及安定的個性，也深刻知道不要做歹讓爸媽傷心，百善孝為先，這句古人的智慧語錄真的一點都沒錯。

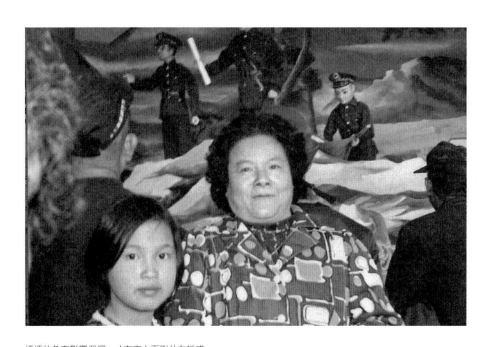

媽媽的教育影響很深，才有定力面對外在誘惑。

1 扎根
一枝草一點露，我的成長養分

3

惜情

豬仔是我最好的朋友與聽眾

有時母豬生產時我正好在家，就會蹲在豬圈旁陪著母豬，等待豬仔順利生出，甚至等到半夜還不睡覺，在後院幫母豬照顧其他小豬，唱著自己也聽不懂的歌、說自己編的故事給小豬聽。

現代許多人家中都有養狗或貓，把牠們當成家人般對待，不僅是生活樂趣也是一種心靈寄託。前陣子和一群久未見面的朋友相聚，聚會上竟出現了一隻粉紅豬，我雖聽說過有人會養寵物豬，但真實出現在眼前仍然覺得驚奇。大家都把小粉紅豬當嬰兒輪流抱，小朋友們更是歡喜的圍在一旁逗弄，弄得牠不安的扭動起來。我看了便伸手接過，用平日抱家中小狗的方式抱牠，沒想到小粉紅豬馬上停止躁動，很享受的躺在我的臂彎，漸漸安穩熟睡。朋友們驚嘆不已，談笑聲中，我彷彿看見童年的自己，站在豬圈前唱歌給豬仔聽。

我的祕密好朋友

小時候，爸媽外出巡演往往一去就是幾個月，雖然可以在鄰居家吃飯、做功課，但晚上還是得一個人回家睡覺，臨走前阿姨都會交代

我：「要鎖好門啊！」其實所謂的鎖也不過就是一道插栓，年幼的我也不知道哪裡借來的膽，就算單獨一個人，也從來不害怕。

其實在家裡，我有一群沒人知道、可以談心的祕密好朋友，就是房東在後院豬圈裡養的一群黑豬，牠們是我訴說心事的好聽眾。我對牠們說的最多的，就是對爸爸媽媽的思念，每次牠們都會發出「嗷嗷、哼哼、呼嚕嚕」聲音，好像是聽懂了我的心聲而回應我，安慰我對父母的思念。

最讓我開心的就是豬媽媽生豬仔了，有時母豬生產時我正在上學，回到鄰居阿姨家一聽她講起，胡亂吃碗飯就迫不及待往家裡跑，開心的抱著豬仔，像是中了大獎般激動。有時母豬生產時我正好在家，就會蹲在豬圈旁陪著母豬，等待豬仔順利生出，甚至等到半夜還不睡覺，在後院幫母豬照顧其他小豬，唱著自己也聽不懂的歌、說自己編的故事給小豬聽。

小豬一家不見了！

我從小性格就很樂天，很少擔憂未來的事，所以也沒想過有天會和小豬一家分開。有天放學回家，走到後院才發現豬圈空空的，跑去問房東他也不回答我，我心想：「可能是不喜歡我常來和豬媽媽聊天，也不喜歡我抱小豬仔，所以豬圈搬家才不肯告訴我吧！」就這樣鬱悶了一晚。直到第二天放學到阿姨家，在飯桌上聽大人聊天，才知道原來房東把豬媽媽和小豬全賣給了屠宰場，賣了一個好價錢。受到驚嚇的我不好意思在大家面前大哭，只能強忍著淚水，勉強吃幾口飯就找藉口回家，一個人看著豬圈默默流淚。

幾個月後，媽媽結束巡演回到家，我抱著媽媽放聲大哭，邊哭邊述說房東太狠心，竟然把小豬賣給會把牠們殺掉的人，這份深埋在心

裡的委屈與苦悶終於可以好好釋放。媽媽把我抱在懷中，一邊輕輕拍著我的背，一邊說著巡演時遇到的有趣人事物，也說些歌仔戲裡的離別故事來安慰我，我就這樣在媽媽溫暖的懷抱中漸漸睡著。

其實對我來說，一切都已經不重要，因為我的媽媽回家了。

4 不忘初衷

爸爸戲劇性的一生

不論外界人士對他多敬重甚至敬畏，我在他身上只看到隨和、熱心，和對戲的熱情。他有了自己的劇團，開始招生教戲的時候，我們家庭的生活負擔還很沉重，他教戲卻全都免學費，還提供學生吃住，只希望能為歌仔戲多培育一些年輕人來傳承。

我曾經做過一個夢，真實到讓我一想起來就心酸。夢中我是個小學生，放學回家途中經過一座三合院的前庭，裡面的舞台正在上演一齣武戲，演到尾聲精采處，有一位武旦很厲害，不但踩著蹺，還由高桌上翻騰下來，讓我驚呼連連！這時，耳邊突然出現媽媽的聲音：「那是妳老爸演的，妳認不出來喔？」我猛然驚醒，睜開雙眼環顧四周才知道是夢。

回想起童年，爸爸媽媽早期是搭別人的劇團四處表演，經常不在家，後來兩人合組「寶安歌劇團」，生活就比較安定了，常在三重一帶演出，也開始招收學生教戲。爸爸那時已年過六十，我曾經看過他演出最擅長的老生戲，封神榜的《比干取心》，一出場就是滿堂彩，深受觀眾喜歡。什麼角色都能演到入木三分，爸爸是我對歌仔戲的啟蒙，更是我一輩子最崇拜的「前輩」。

台灣歌仔戲界的「戲狀元」

我的父親蔣武童，是早期歌仔戲在內台戲院演出時有名的演員，因功夫扎實，而且生、旦、淨、末、丑樣樣精通，被尊稱為台灣歌仔戲界的「戲狀元」。可惜他的豐功偉業都是在我出生前的事，我只能由老一輩人的口中得知他的傳奇，沒有機會親眼目睹。

很多人不知道，爸爸其實是日本人，本名森田一郎，他的父親森田氏在日治時代經常往來台灣、日本做生意，一九○九年二月三日，我的父親在台南出生，祖父母森田夫婦暫時將他託付給蔣臭、蔣吳琴夫婦扶養，後來計畫來台灣將父親帶回日本時，竟遭遇船難而喪命，於是蔣氏夫婦正式收養他，並為之改名為蔣武童。

大伯曾經帶著族譜來台灣找爸爸，但爸爸無意與日本的家人相認，他一直認為自己是台灣人。爸爸晚年時，我常陪他下棋、聊天，他有

1 扎根
一枝草一點露，我的成長養分

時會望著窗外的遠方沉思，我很想透過眼神揣測他的內心世界，也曾在聊天時間他，會不會後悔沒回日本，他都說不後悔，因為他覺得自己的根在台灣。他學會的第一句話是台語，養父母和周邊朋友也都是台灣人，他常笑說：「我若回日本就無法娶妳媽媽，也就沒有我們這家人了。所以人生有很多事是老天早就安排好的，只要努力認真過日子就可以了。」

鄰居都知道我們家是唱歌仔戲及爸爸是日本人的事，消息漸漸也傳到學校，同學常笑我是日本人，因為那個時代的教育都是抗日的。

我聽了很不甘心就和同學吵架甚至打架，回家也會跟爸爸抱怨，他卻淡淡的說：「哪裡人不重要，重要的是我們是父女，妳是我的女兒，這是永遠無法改變的。」爸爸的這番話讓我的心從此安定下來，不再因為同學三言兩語就生氣，也更愛爸爸了。

有情有義，終生投入歌仔戲

爸爸從小生長在南部，常有機會看歌仔戲演出，不知不覺就愛上了。十四歲開始拜師學藝，師從兩位當時有名的京劇老師，熱愛表演的他很有天分，才二十出頭就精通歌仔戲各種角色扮演及行當，是名噪一時的演員。民國六〇年代起，受到電視普及與娛樂型態轉變的影響，內台歌仔戲開始沒落，爸爸便轉往外台歌仔戲表演，也與媽媽一同創立了「寶安歌劇團」。後來外台歌仔戲也逐漸凋零，這讓終生投入歌仔戲，見證歌仔戲興衰的爸爸鬱鬱寡歡，我看在眼裡，更砥礪自己要發揚歌仔戲，讓爸爸欣慰。

爸爸五十多歲才生下我，我是他最小的女兒，所以從小就很疼愛我，不論外界人士對他多敬重甚至敬畏，我在他身上只看到隨和、熱心，和對戲的熱情。他有了自己的劇團，開始招生教戲的時候，我們

家庭的生活負擔還很沉重，他教戲卻全都免學費，還提供學生吃住，只希望能為歌仔戲多培育一些年輕人來傳承。最偉大的是媽媽，一直默默的支持著他，沒有怨言。爸爸的作風對我有很大的影響，我後來帶學生的心情和風格，都念念不忘這樣的初衷與理念。

爸爸講情義的作風不只是對學生，待朋友也如家人，平日只要聽到哪個朋友有難，他必定挺身幫助。有次過年，家人殷殷期盼從外地回家的爸爸帶著薪水獎金好過年，結果沒想到，講義氣的爸爸在趕搭火車的路上遇到了同鄉朋友，知道他們因為沒錢無法回家，立刻將才領到的年節獎金送給朋友，好讓他們返家過年，自己卻兩手空空回家。

幸好我們還有位能幹的媽媽，默默拿出私房錢，讓小孩一樣可以快樂過年。

爸爸這一生風光過，但中年喪子，白髮人送黑髮人的悲慘命運改變了他的個性，晚年終日以酒澆愁，殘害了身體。我知道登台唱戲可

以紓解爸爸內心的煩悶，但他年紀大了身體也不好，在戲台爬上爬下實在危險，我便建議他退休，不要再演戲了。

放心隨菩薩去吧，家裡有我

一九八六年是我和家人最悲痛的一年，七十七歲的爸爸身體一直不好，時常進出醫院，還記得他往生前幾天，我正在電視台錄製歌仔戲，已經二、三天沒睡了。通常錄影後我就會回家和大家輪流陪爸爸，那天我回到家的第一件事是去和他聊天，聊一些錄影的事，也講一些好玩的事給爸爸聽，後來實在太累就去休息，沒想到才剛梳洗完躺上床，就聽到家人哭喊的聲音，我急忙跑過去在爸爸耳邊輕聲呼喚，當喊到第三聲爸爸仍然沒有反應時，我不禁難過得哭了出來，沒想到同時間爸爸的眼角也掉下眼淚，真是父女連心啊！

爸爸生前睡覺的方式和一般人不同，他的眼睛不會完全閉上，沒想到往生時也一樣，媽媽著急的問：「他到底有沒有瞑目？」因為民間習俗總說，眼睛沒閉上就是心願未了，這讓全家人都很掛心，不知道該怎麼辦？我曾聽人說過，剛離世的往生者雖沒氣息，卻仍聽得到親人和他說話，所以我在爸爸耳邊輕聲說：「不要擔心媽媽，從現在開始，這個家和媽媽我都會負責，阿爸不要擔心，放心隨菩薩去吧！」然後輕輕用手蓋住爸爸的雙眼，爸爸終於閉上了眼。

我從十多歲出道開始錄電視歌仔戲就鼓勵自己要努力工作，照顧家人。對爸爸的承諾更讓我明白，這個家未來就是我要扛了。我在家裡排行雖然是老么，但一直期許自己有老大的擔當，媽媽也這樣說我：「不論是照顧家裡、姐妹或是我，她都是所有狀況一肩扛。」我一點都不覺得辛苦，這是我對爸爸的承諾，也是我從小看著爸媽辛苦養家許下的心願。人只要莫忘初衷，內心就會有力量堅持下去。

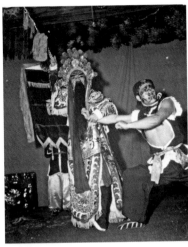

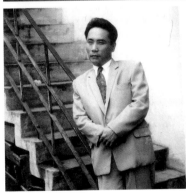

父親蔣武童。

我和爸爸的緣分雖然才短短二十幾個年頭，但他帶給我的疼愛與教導影響了我一輩子，他永遠是我心目中最好的爸爸。

1 扎根
一枝草一點露・我的成長養分

5

堅忍

我的媽媽，從望族走入戲班的富家千金

當初是她自己選擇離家學戲，所以過得不好也不想回娘家求援，不讓家人擔心，更不願讓人在背後指指點點。然而，她還是會想念家人，所以每年都會回娘家探望父母，但絕不過夜，這是她維護自尊和骨氣的最後一點堅持。

每次看《真善美》這類西洋電影，片頭隨著鏡頭打開大門，接著就是一座好大的庭園入鏡，這種景象對我並不陌生，因為我的外公外婆家是彰化望族，是所謂「前有魚池、後有果園」的好命人家。幼年時，我最喜歡陪媽媽回彰化探親，不但可以在花園裡遊戲、看魚，還會有好吃的水果、餅乾、糖果，每次去都捨不得離開。

外婆很疼媽媽，對我自然也是非常喜愛。有一次我陪媽媽回外婆家，當天大人們聊得很晚，外婆一直勸媽媽和我留下來過夜，我好開心，在心裡期待媽媽快點答應，沒想到媽媽卻回絕，說回程車票已經買好了，一定要趕車回家。

當晚她帶我到火車站，我問：「要上火車嗎？」媽媽卻沒回答，帶我走到候車室在長椅坐下，然後要我躺在她的大腿睡覺。小孩子沒心眼，倒頭一下就睡著了，第二天一睜開眼，媽媽就忙著整理東西，準備上火車。現在想想，當時她為了保護女兒，一定徹夜未眠吧？而

1 扎根
一枝草一點露‧我的成長養分

那夜，她的內心又怎能平靜？

命運多舛的富家千金

記得有次從外婆家離開後，我們走在長長的南遙路上，四周都是綠色稻田和魚塭，媽媽一手提著外婆送給我們的禮物，一手牽著我的小手，母女倆頂著夕陽餘暉慢慢走。媽媽指著前面的魚塭告訴我：「我小時候曾經幫妳阿公在那裡整理魚苗，一邊工作一邊聊天，妳阿公有時候還會說故事給我聽，不像現在那麼嚴肅。」媽媽又指著另一片稻田，回想她和阿公一起做插秧、拔草等農活，太陽下山了，父女倆一起快樂回家吃晚飯的情景。

媽媽說起這些往事時，眼睛總是望著遙遠的天際。當時我年紀還太小，雖然覺得媽媽有心事，但並不明白大人的心思，只有畫面在腦

海中留下深刻的記憶。隨著年齡漸長，我慢慢能體會媽媽當時的心情，終於理解媽媽堅強、有骨氣的那一面。她口中悠悠述說的都是內心珍藏的往事，也是再難找回的美好光陰。

我的媽媽唐冰森出身彰化，是「紫雲社」當家小生，藝名「唐艷秋」。從富家千金到戲班小生，媽媽的人生因為算命仙一句話徹底改變了。過去在台灣，生了孩子都要先算命，若不幸算出孩子命中帶刀帶箭、易傷父母，就會送人養。媽媽雖然生於富貴人家也無法免俗，不幸她就被算出命帶刀箭，於是外公外婆決定把她送人，但畢竟是望族，孩子不好隨便送，於是找了一戶門第相當但沒有子女的人家送養。

沒想到第二年媽媽就為他們家招弟子了，有了自己的孩子，養母開始不喜歡媽媽，雖然養父還是很疼她，但日子仍不好過。

媽媽常去市場買東西，因而認識了唐家女兒，這才知道自己原來也是唐家的女兒，為了逃避養母的不善待，便私下偷跑回生母家。養

父知道了想把她接回去，但聽了媽媽的心情，也對養母的惡劣態度很不好意思，就讓媽媽回到自己的原生家庭，不再強求了。

原本從此可以過著富家千金的生活，但也許是命吧，媽媽回家後常陪我的阿祖看歌仔戲，因而迷上甚至想學戲，這對望族來說根本是不可能的，外公氣到禁止媽媽外出看戲。媽媽的脾氣也很硬，為了學歌仔戲不惜離家出走，之後便嫁給了也在戲班唱戲的爸爸。

至此，我終於理解那一夜，媽媽為何寧願在火車站露宿也不願意待在娘家。娘家的所有族人不論是叔叔、舅舅、兄弟、親戚……不是從商就是從醫或吃公家飯，在社會上都是有頭有臉、有地位的。當初是她自己選擇離家學戲，所以過得不好也不想回娘家求援，不讓家人擔心，更不願讓人在背後指指點點。然而，她還是會想念家人，所以每年都會回娘家探望父母，但絕不過夜，這是她維護自尊和骨氣的最後一點堅持。

天意讓我留在媽媽身邊

媽媽嫁給爸爸後，夫唱婦隨跟著戲班在外奔波，當年沒有什麼節育的觀念，媽媽很有勇氣接連生了八個小孩，卻碰上台灣歌仔戲開始沒落，家裡經濟非常拮据，生計困難下，五個兄姐接連送人領養，排行最小的我也逃脫不了送養的命運。養母抱著我去找台北橋頭算命，沒想到算命仙預言我會在十五歲時「跟人私奔」，嚇得養母打消領養的念頭，把我退還給媽媽。被「退貨」的我因禍得福，從此留在父母身邊長大。

我本姓蔣，因為「抽豬母稅」改跟媽媽同姓「唐」，造成身分證上的父親欄位也變成「父不詳」。這幾個字讓我在學生時代受到不少挫折，但對我來說，比起離開原生家庭成為別人的養女，已經是天公伯眷顧，沒什麼好埋怨了。

從小跟著爸媽在外奔波演戲，過著餐風露宿的生活，讓我和媽媽一直很親近。小學時期他們外出演戲，獨留我一個人在家，讓我更加珍惜親情的陪伴，所以到了十幾歲都還喜歡和媽媽一起睡。對我來說，那是一種安定的感覺，是一種對母愛的渴望。

小孩雖是自己生的，能留多久卻是天意

我們家是嚴母慈父，媽媽從小就教育我們做事要有責任、有承擔。

長大後慢慢懂了，因為原生家庭的關係，媽媽希望我們能爭一口氣不要被人看輕，加上龐大的經濟壓力，才會對小孩這麼嚴厲，導致我們都很怕她，我一直到四十歲才敢看著媽媽的眼睛講話。

以前她訓話的時候，小孩一定要站著聽，訓半個小時都不敢動，有時也會體罰。但大哥往生後，媽媽便不再打小孩了，她發現小孩雖

是自己生的，能留多久卻是天意，既然這麼無常，為何不好好疼愛。哥哥的早夭一直是媽媽心裡的痛，哥哥是長子，媽媽對他管教更是嚴厲，光聽鄰居談到往事我都會嚇到發抖。

聽說有次放學時間過了很久，哥哥還沒回家，媽媽緊張的到處問同學，找了很久天都快黑了還找不到，一個人在家裡哭，才看到哥哥背著書包跑回來。又氣又急的媽媽二話不說就把哥哥抓進屋子，綁著吊起來，拿著棍子問他：「你知道我為什麼要打你嗎？」哥哥說：「因為我放學後沒準時回家。」媽媽聽了也不再多說直接打下去，打到棍子幾乎要斷了，痛得哥哥大聲哭叫跟鄰居求救：「阿伯救人！要打死人了！」後來鄰居跟哥哥的導師都趕來了，在門外不斷勸說，媽媽才開門把哥哥放下來。

原來是因為哥哥非常孝順，為了幫媽媽賺錢，讀書之餘還要做假花到美軍俱樂部賣，當時那邊有很多出手大方的外國人，看到小朋友

1 扎根
一枝草一點露，我的成長養分

可愛都很願意買單，但哥哥也因為這樣，常常上課時累到打瞌睡。老師問他：「蔣國春，你為什麼上課總是打瞌睡？」哥哥說了實話，老師覺得他很懂事，不但沒有責怪他，還要哥哥放學後留在學校，免費幫他補課。結果哥哥補完課又累到睡著，醒來一看太陽已經下山，知道回家一定會被媽媽打死，嚇得哭出來，老師安慰他：「沒關係，你先回家，我等一下會去你家幫你跟媽媽解釋。」沒想到老師稍遲一步，哥哥已被媽媽嚴懲一頓。

聽完老師的解釋，媽媽氣也消了，等到大家離開，媽媽回到屋裡關上門，抱著被打到連坐都沒辦法坐的哥哥一起痛哭。媽媽說，當時的家境不好，家裡又住在龍蛇雜處之地，尤其哥哥是男孩子，很怕他學壞混幫派，才會這麼嚴格管教。哥哥往生後，媽媽想起往事常常懊悔：「若知他會早走，就應該多寵一點，少打一些。」

人生最重要的責任，也是甜蜜的負擔

媽媽管教我們雖然很嚴格，甚至有時候會偷偷懷疑自己是不是她親生的，但家中孩子都很孝順，因為我們看到媽媽除了照顧小孩、先生，還要隨劇團四處演出奔波，都很懂爸媽的辛苦，甚至都想快點長大賺錢，幫忙家裡減輕負擔。

後來我開始接演外台戲，拿到的薪水跟滿台的賞金都會交給媽媽，拍電視劇拿到的酬勞也全交由媽媽管理。看到媽媽不用為了錢煩惱而歡喜，我也很肯定自己選擇歌仔戲的決定是對的。

不過世事難料，「起會」是當年媽媽們存錢最普遍也最快的方法，媽媽為了讓家庭經濟更好，也起了一個會當會頭。沒想到竟然被倒會，媽媽覺得雖然是別人倒她的會，但她也不能推卸責任，所以二話不說，一肩扛了起來。

1 扎根
一枝草一點露・我的成長養分

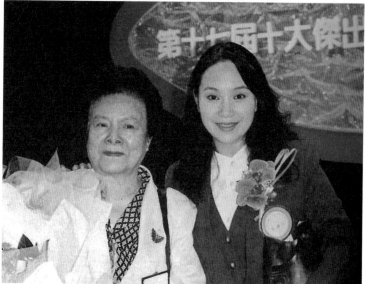

上：早期與媽媽一起演外台戲的劇照。
下：一九九八年獲選十大傑出女青年時與媽媽合影。

被倒會的事我並不知道，只覺得那段時間媽媽總是心事重重，後來又發現她常偷擦眼淚，不斷追問下，媽媽才放聲大哭說對不起我，不想連累我，也不想連累家人。我心疼的說：「我是妳的女兒，一定要幫妳。」於是為了多賺錢，我一個人接了五份工作，華視歌仔戲、中視歌仔戲、外台戲、小晚會唱歌、舞台劇，每天不分日夜的拚命工作。

有次累到生病了，媽媽卻說：「自己的身體要自己顧，不要以為妳很會賺錢我就會高興，現在我一點都不高興。」聽到這些話，我的內心一陣錯愕，心想我拚命工作是為了誰？於是氣到躲在房間裡哭，等到哭夠了，擦乾眼淚走出去才發現媽媽也在流淚。我終於了解，從小受日本教育長大的媽媽情感表達很內斂，內心是很心疼我的辛苦，才會這樣說。

事隔多年我因為演出大愛台的節目接觸到慈濟，參加了一場母親節幫媽媽洗腳的活動，參與這場活動的孩子有五、六歲的，也有十幾

1 扎根
一枝草一點露·我的成長養分

歲的，每個都當場流淚，讓我深刻體會到孝親眞要從小開始教育，百善孝爲先，在家是孝順的孩子，出外也壞不到哪裡去，現代家庭生的孩子少，大家都很疼愛，寵和愛有時很難分辨，教育上就得更花心思了。

看著這些孩子抱著媽媽說：「我愛妳。」眞的讓我很震撼，也看到自己的不足，我雖然很愛媽媽，但從沒開口說過：「妳養我到大很辛苦，我愛妳，謝謝妳。」總把這些話放在心中，認爲媽媽應該會懂、應該會知道，但其實孩子不說，媽媽又哪裡會知道呢？

哥哥往生前就常交代我要孝順父母，爸爸往生後，媽媽便是我人生最重要的責任，也是最甜蜜的負擔，能爲辛苦一輩子的媽媽分憂解勞，我很珍惜這樣的福分。

第一次與媽媽同台錄影，錄製母親節特別節目。

1 扎根
一枝草一點露，我的成長養分

6 承擔

最初的榜樣，最心痛的回憶

有次哥哥回家沒看到我，到鄰居家帶我回去後問：「妳在隔壁做什麼？」我天真的回答：「看他們吃冰我也好想吃，但是沒有錢，所以就留在那邊看他們吃啊！」哥哥聽了以後要我在家裡等他，回來的時候手上多了一支「枝仔冰」，我開心得不得了，急急忙忙又舔又咬，他笑著問我：「好吃嗎？」

年過五十的我經過多年努力，如今歌仔戲團推展順利，媽媽也照顧得很健康，生活可說圓滿，但我自己知道，內心深處還是有個傷痕無法碰觸。每當聽見別人叫哥哥，或看著別人兄妹情深的場景時，我的內心都在默默流淚。我也曾經有個很棒的哥哥，但卻早早離我們遠去，再也追不回來……

陰陽兩隔，仍放不下家庭

哥哥名叫蔣國春，為了幫父母賺錢養家，很早就在樂團裡工作。

我八歲那年，他正好要當兵服役，就在入伍前三天，朋友為了幫他餞行，約在一家麵攤吃宵夜聚餐，卻不幸碰上朋友的仇家，雙方起了衝突，哥哥眼看勸不了架想去找警察幫忙，對方急於阻止竟誤傷了哥哥要害。

1 扎根
一枝草一點露・我的成長養分

哥哥平日重義氣人緣好，當年戲院旁有許多攤販，常有許多小混混想白吃白喝，哥哥知道了都會出面阻止，要他們把錢還回去，是一個非常行俠仗義的人，所以好友遍布五湖四海，有警察、攤販、道上兄弟，也有一般上班族，都跟他結拜。我記得那天晚上，哥哥的拜把兄弟全都急急忙忙趕來我家，當時爸媽還在外地演戲，家裡只有我一個人，年幼的我不知道發生了什麼事，天真的說：「哥哥不在家，還沒回來。」萬萬沒想到，哥哥再也無法回家了。

據爸爸說，當時他和媽媽在台上演出，戲台的吊燈卻突然一個個破裂，爸爸當下心知不妙，後來果然接到哥哥朋友傳來的惡耗，急忙趕到醫院。以前醫院制度很不完善，一定要有保證金才願意救人，我們家境不好，爸媽只能外出四處借錢，好不容易籌到保證金趕到醫院，沒想到哥哥已經因為失血過多天人永隔了。這個惡耗讓爸媽難以接受，好不容易撐著到太平間，一掀起白布看到哥哥，媽媽的眼淚再也忍不

住，幾乎要崩潰。

哥哥的靈柩在家停放了整整一個月，為何不下葬？因為警方一直抓不到凶手，痛心疾首的父親一氣之下在靈堂前跟哥哥囑咐：「既然警察靠不住，我給你三十天的時間自己去找凶手，給我跟你媽媽一個交代。如果你也抓不到，那留著靈位也沒路用，丟茅坑算了。」還依照民間習俗，讓入殮的哥哥一手拿著桃木劍，一手抓著柳枝，兩腳分別穿上草鞋和布鞋，希望他打通陰陽，復仇追凶。

或許冥冥中真有天意，在期限的最後一天，凶手獨自在案發現場附近吃麵，麵攤老闆卻煮了兩碗，說他旁邊還有另一個人。凶手聽了情緒失控，一路咆哮一路狂奔，結果被路人抓到警局，警察什麼都還沒問，他就一五一十說出殺人的經過，終於破案。

年幼的我對這件事一直記憶深刻，也覺得很感動，哥哥生前放棄像鄰居孩子一樣青春玩樂的生活，選擇對父母和家庭負責，賺錢分擔

家計。死後陰陽兩隔卻仍放不下家庭，順從爸爸的話，在規定期限內自己抓到凶手，告慰老父老母的心。

媽媽一直悔恨，哥哥本來可以早點去軍中報到的，但他想在當兵前為父母多留些生活費，才延誤了當兵時間，陰錯陽差遇上這場劫難。

我從哥哥的事件中領悟到，人生難以預料，用佛家的說法就是「人生無常」，只能把握當下，珍惜和父母、親人相處的時間。因為人生沒有如果，也沒有早知道。

疼愛妹妹的好哥哥

小時候爸媽外出巡演，哥哥放假就會回家照顧我，他很疼愛我，每個月領工資一定會買些好吃的乾果和食物回家，讓父母嘗鮮，也逗我開心，他一直是個好哥哥，更是父母的好兒子。

有次哥哥回家沒看到我，到鄰居家帶我回去後問：「妳在隔壁做什麼？」我天真的回答：「看他們吃冰我也好想吃，但是沒有錢，所以就留在那邊看他們吃啊！」哥哥聽了以後要我在家裡等他，回來的時候手上多了一支「枝仔冰」，我開心得不得了，急急忙忙又舔又咬，他笑著問我：「好吃嗎？」我說：「好吃，可是為什麼隔壁家可以常常吃到冰，我們家都沒有？」哥哥曉以大義，跟我說冰吃多了對身體不好，並交代：「媽媽回來，千萬別說我買冰給妳吃喔！」

小小年紀的我知道，哥哥疼愛我，找哥哥一定會有好吃的，所以往後只要他回家，我一定拉著他買東西吃，每次也都能如願。不過有一年冬天，我用媽媽留給我的零用錢買冰吃，哥哥回家看到不但不讓我吃，還搶了我手中的冰棒丟到屋頂上，他一再告誡我，冬天就是不能吃冰，對身體不好，不懂事的我還跟他鬧半天。

出事前的那段時間，哥哥說話的語氣和脾氣都有點急躁，還常常

交代我，以後他不在家，要好好孝順父母，我問：「你不是一、二個星期就會回家？怎麼會不在？」哥哥說：「我快要當兵了，一當二年，比較難常常回家。」這段對話過後沒幾天，哥哥便遭人誤殺。事後回想，這或許是冥冥之中哥哥對我的訣別與叮嚀吧！

轉念，放下執念

哥哥意外亡故是爸媽永難忘懷的椎心之痛。爸爸的個性因此不變，一天難得說上一句話，更常借酒澆愁，數十年都走不出來，甚至帶著這份傷痛離世。媽媽更像是心中少了一塊肉，每日以淚洗面，如果不是因為我還小需要照顧，爸媽不得不強打起精神演戲養家，真難以想像兩老會如何度日。

民間有一種說法，未滿二十歲的往生者不能投胎，媽媽擔心哥哥

被關在某個地方無法投胎轉世，所以四處觀落陰、牽亡魂、做法事，當時還是小學生的我也只能陪著她到處跑，但心中一直不解，哥哥究竟會去哪裡？

看著媽媽多年來走不出這個陰影，我也一直尋找解決問題的方法，幸好之後我有了宗教信仰，感謝佛菩薩，讓我學會用自己的方法幫媽媽轉念，放下對哥哥的執念，告訴她因果觀念「生滅法」。我不斷做法會迴向給哥哥，也勸媽媽念經迴向給哥哥

早逝的大哥永遠在家人心中。

1 扎根
一枝草一點露，我的成長養分

哥，終於在幾年前，媽媽說她在夢中看見哥哥，一開始是十九歲的樣子，然後轉變成十幾歲的模樣，又變成十歲、七歲、八歲，然後到幼年、嬰兒、出生，最後消失不見。

我告訴媽媽，可以放心了，哥哥去投胎了。

「難道不希望他轉世成別人家的孩子，過更好的人生嗎？」媽媽說：「當然希望。」她的心終於獲得安慰也終於釋懷，人也漸漸變得開朗起來。

我原本也不是相信宿命的人，但經歷這些事情讓我更明白此生的責任。事情發生的時候我才小學二年級，完全不知道該怎麼辦，哥哥的話在我的心裡埋下了一顆種子。現在我長大了、有能力了，照顧家庭的責任就由我來承擔，大哥的叮嚀我永遠不會忘。

雖然事情過了許久，每當想起這段往事我仍然會心痛，仍然思念大哥。多想問一句：「親愛的大哥，您好嗎？」

第二部

萌芽

與歌仔戲結緣，
一輩子的執著

1 重情義

歌仔戲精神從小深植心中

正當我準備將回程票拿出來，才發現少了一張，翻遍外套口袋卻怎麼都找不到，眼看太陽愈來愈偏西，重義氣的小朋友又不願拋下任何一位玩伴，大家都不知道該如何是好，於是我提議：「我們是坐車去的，不如大家憑著記憶，順著公車路線，一起走路回家。」

沉著應對，救了一條人命

那年我還沒讀小學吧！有一天和幾個鄰居小孩在院子玩，突然聽到爭執聲，接著看到一個頭上血流如注的男人從巷子跑來，手摀著頭傷，跑到門口要我們救他，我和玩伴抬頭看著他，全都嚇到說不出話來。

我愣了一下馬上反應過來，直覺他需要幫忙，於是要那男人進去家裡躲藏，看到其他小朋友嚇到不敢動，我還叮嚀他們不要害怕，繼續玩。果然沒多久就有一大群手持武器的人跑進來：「有沒有看到一個頭上流血的人跑過來？」我說：「沒看到。」這群人四周看看就離開了，我依然鎮定的要大家不要慌繼續玩，過了幾分鐘，我走到巷口確定沒人了，才到屋子裡叫那人快走，他說會再來感謝我就匆匆離開了。

大約半年後，有天我在院子裡玩，有個戴著帽子的人走進來問我：

「妹妹，妳爸媽在家嗎？」我說：「他們去上班了。」他笑說：「我是來找妳的。」我實在想不起來，還傻傻的問：「你是誰？」他脫下帽子，我看到頭上的傷疤才認出：「你就是那個受傷的人啊？」他點頭說：「妹妹，謝謝妳救了我。」然後拿了一盒當時最貴的餅乾及一籃很高級的水果給我，說：「這些餅乾和水果送給妳，謝謝妳救了我。」我問他頭傷好了嗎，他說：「還好有及時治療，已經沒問題了。」

我收下他的禮物後分享給鄰居小朋友，當時大家年齡都很小，開心吃著餅乾和水果，也沒多想。但長大後我回想起來，這位黑社會人士實在重情義，雖然我們只是小朋友，他還是信守要回來謝謝我們的承諾，慎重的再來拜訪。

想想也覺得不可思議，為何其他小朋友都嚇到不知道該怎麼辦，年幼的我卻可以鎮定的臨機應變？可能因為從小住在三重埔，對於街

上打架鬧事的情況並不陌生，知道他們不會傷害無辜。又為什麼會想救那位叔叔呢？這多少與我從小耳濡目染聽戲文有關，總覺得人要行俠仗義，看到弱者受人欺負就一定要拔刀相助，不能見死不救。

重情義的大姐大性格

還有一年夏天，天氣實在太熱了，為了消暑也為了好玩，我和鄰居小孩相約去外雙溪玩水，總共六位小朋友同行，大夥掏出零用錢買了六張公車來回票，開心坐公車去士林，大家把回程公車票交給我保管，擔心玩得太開心而遺失，我還特別放進外套口袋裡收好。

玩水是小孩最愛的活動，一群人在水中打水仗、嬉戲了一天，快到傍晚時才穿戴好衣服準備回家，開開心心走到公車站。正當我準備將回程票拿出來，才發現少了一張，翻遍外套口袋卻怎麼都找不到，

2 萌芽
與歌仔戲結緣，一輩子的執著

眼看太陽愈來愈偏西，重義氣的小朋友又不願拋下任何一位玩伴，大家都不知道該如何是好，於是我提議：「我們是坐車去的，不如大家憑著記憶，順著公車路線，一起走路回家。」

能夠邊玩邊走回家，大家也都開心贊成，以前百齡橋前有一個圓環，小孩記憶有盲點，六個人不斷在圓環周邊打轉，就是找不到正確方向，來來回回走了好幾趟，大家體力都透支，其中一位女生還哭著說：「以後不要再和你們出來玩了。」大家蹲在路邊不知道該怎麼辦，我心想，這樣下去也不是辦法，正好看到一輛往三重的公車開來，靈機一動，雖然沒有六張車票搭車，但我們可以追著公車跑啊！就這樣，靠著我的提議，大家終於摸索到正確方向，平安回家了。

令人尷尬的事發生了，當大夥終於回到我家的三合院喘氣休息時，我卻在口袋裡摸到六張公車票！原來我玩水玩到全身溼透，其中兩張車票因為潮溼黏在一起，經過一個下午的乾燥，車票又自然分開，重

新變回六張。大家沒想到是這種原因，一個個目瞪口呆，卻也不否認我帶著大家回到家的功勞，所以也沒什麼埋怨。鄰居家長和爸媽知道後，也誇讚我：「這丫頭平常看起來有點自閉，緊要關頭倒是挺聰明的，也很重義氣呢！」

每當我在舞台上扮演俠義之士，握拳或拔劍對付壞人時，腦海中常浮起這兩段童年的有趣經歷。或許我個性中真的帶有「大姐大」的隱性傾向吧？平日看不出來，遇到事情就會自然浮現。而父母常告訴我「忠孝節義」的劇目故事，更讓我從小就覺得「重情義」是很重要的做人原則，懂得「重情義」就會「尊重自己也尊重他人」，日後不論對待親友，甚至創辦歌仔戲團，我更是秉持以「禮」「義」對待周邊所有的人，也確實感受到這樣的善意總能帶給我很好的良性互動。

這才發現原來歌仔戲精神早就深植我內心，結下了今生難解的緣分。

2 開竅

喜歡唱歌，卻與歌仔戲結緣一生

對十幾歲的我來說，剛進電視台錄影的那段時期真是種折磨，甚至只要聽到錄影兩個字就會哭，但又不得不去。這種情況要過了許多年以後，才因為「開竅」而改善……

白雲飄飄，小船搖呀搖。

沒到家門嘛先到情人橋，

沒呀到家門嘛先到情人橋。

先到情人橋，岸上瞧一瞧，

瞧瞧情哥嘛等得可心焦，

瞧呀瞧情哥嘛！等得可心焦。

這是多麼親切的一首老歌啊！〈情人橋〉對現代人來說可能是一首老掉牙的歌，對我來說，卻是年幼時最引以為傲的事。那時雖然不懂歌詞，卻能琅琅上口唱完整首，只要握起小手當麥克風，唱首〈情人橋〉就會受到大家的讚賞，這小小的驕傲讓我至今記憶猶新，也讓我喜歡上唱歌。

記得四、五歲的時候，爸爸受邀在台中「拱樂社」戲曲學校教戲，

2 萌芽
與歌仔戲結緣，一輩子的執著

每週或隔週，媽媽都會帶我去探望爸爸，「拱樂社」裡許多師姐都是爸爸的學生，她們看到就會逗我，要我唱拿手歌〈情人橋〉。小時候的我非常內向害羞，人一多我就會躲在媽媽身後，此時師姐就會拿出錢說：「我給錢，請妳唱歌好不好？」我回頭看著媽媽，媽媽說：「隨在妳噢！」於是我從師姐手中拿了錢，轉身立即交給媽媽。

師姐們都很訝異，覺得我怎麼那麼小就知道要賺錢給媽媽。

說也奇怪，只要我決定開口唱歌，馬上像換了一個人似的不再害羞，身邊任何道具都可以當成麥克風，又唱又跳，活潑又可愛，連爸媽也刮目相看。

讀小學的時候，作文常要我們寫「我的志願」，因為愛唱歌，所以我都寫「當歌星」。另外還有一個原因是從小看爸媽在外地奔波演出，生活很辛苦，年幼的我覺得唱歌就能賺錢，賺了錢就有能力帶他們去環遊世界，既是喜歡的工作又能賺錢，多好，就這樣一連寫了好

十四歲時參加歌唱比賽，獲得第三名。

2 萌芽
與歌仔戲結緣，一輩子的執著

多年。後來媽媽讓我學唱歌，我也參加過歌唱比賽還得獎，可惜當年沒有現在這麼多元豐富的歌唱比賽節目，只要歌聲好、台風好，很快就能吸引注意，一戰成名，不然我的未來也許就完全不同了。

跑龍套一腳跑入歌仔戲界

我第一次上台是十五歲，當時自家的戲班缺人，媽媽正愁人手不足，發現我總是眼神發亮的看著姐姐的繡花鞋，就問我願不願意上場跑個龍套，下了戲就買一雙新的繡花鞋給我當獎勵。愛美的我想了想，雖然沒學過戲，但從小看那麼多，跑龍套沒有口白也沒有唱念，應該沒有問題，就答應了。

後來有一場戲臨時需要小旦，媽媽又來拐我上場，這次需要唱一段，於是媽媽一字一句教唱，我就一字一句硬背。臨時惡補的我上了

台，好不容易唱完以為完成任務，沒想到跟我對戲的師姐自己的部分沒唱完又把場丟回給我，音樂持續演奏卻沒有人接唱，所有觀眾在台下盯著我，真想挖個洞鑽進去。最後是媽媽躲在布幕後面，她唱一句我學唱一句，才終於演完下台。

這個不愉快的經驗讓叛逆期的我一度很排斥歌仔戲，直到十六歲時，爸爸精心安排我跟團出國演出增廣見聞，我在這次演出中開始感受到歌仔戲的優美，也漸漸發現自己的確有走這行的特質，加上戲班總是缺人，於是下定決心開始苦練學戲。其實爸媽早看出我演戲的潛力，但他們很有智慧的從不勉強，只是用一條無形的帶子牽著我，平常鬆鬆的不干涉，跑過頭時才輕輕拉我回來，適時的讓我看見自己的潛力，也才更堅定走回歌仔戲這條路。

後來參加電視的歌仔戲演出也是爸爸介紹安排的，說是讓我見識一下，沒想到從此一頭栽進電視歌仔戲，至今樂此不疲。

2 萌芽
與歌仔戲結緣，一輩子的執著

第一次參加電視演出，華視歌仔戲《粉妝樓》。

電視劇菜鳥化壓力為助力

第一次錄電視劇的經驗只有兩個字可以形容：「可憐。」那是「巫明霞歌仔戲團」時期，當時我才十幾歲，是華視歌仔戲有史以來簽下最年輕的藝人，完全不懂該如何面對鏡頭，只能用為數不多的舞台經驗演出，也不理解卡接①要有情緒的連貫。

我的角色是一個番邦公主，有個鏡頭導播要求我踩腳然後跑掉，就這麼一個簡單的動作，沒想到我卻多次 NG，導播開了麥克風大罵：

「是誰找了這個笨蛋來演戲？」好笑的是，我不知道人家在罵我，在場的人很多，我還東看西看在罵誰，結果發現大家都在看我，有個人

注釋——

① 卡接：每一幕戲與戲之間的轉換。

2 萌芽
與歌仔戲結緣，一輩子的執著

甚至忍不住說：「還看還看，就是在罵妳！」我才恍然大悟，丟臉到恨不得馬上消失。

隨後休息放飯，大家都去吃飯了，我一個人躲進廁所裡大哭，哭到洗手台沒有人了，才敢出來用水洗洗臉。我對著鏡子告訴自己：「妳不能哭，下午還要錄影，妳一定要堅持演完，不能丟爸爸的臉。」

我的壓力會那麼大，就是因為爸爸這個「戲狀元」太有名了，沒有人會以我學習的資歷來衡量我的表現，永遠以「戲狀元女兒」的標準與角度來衡量我。雖然這對我是不公平的對待，但我不能抱怨只能默默承受，爸爸也覺得工作上有一些壓力，對我其實是好的。

既然逃避不了，好強的我就每天不斷催眠自己：「我可以，我一定可以做到。」然後用平常心面對問題，讓自己學會釋懷。不再理會別人看我的眼光及背後的評論，就算當面對我冷嘲熱諷，我都學著找方法排解，並且心懷感恩，不斷告訴自己：「要把壓力轉化成助力，

沒有人生下來就是天才，天才固然好，但有一種比天才更厲害的，是靠後天努力成功的人，只要願意吃苦，世上沒有做不到的事……」就是不斷保有這種心境，才讓我度過難關。

對十幾歲的我來說，剛進電視台錄影的那段時期真是種折磨，甚至只要聽到錄影兩個字就會哭，但又不得不去。這種情況要過了許多年以後，才因為「開竅」而改善。

所謂的「開竅」，就是理解電視、電影和舞台劇的演法技法完全不同。傳統戲曲演員的演出地點是舞台，演出訓練都是藉由肢體由外而內來帶戲，肢體的功法有些動作是用來表達情緒的，再藉著外在肢體帶動內在情感。而電視和電影的訓練是由內而外的，是用內心的情感把角色建立起來，必須先賦予角色生命，才可能從內而外演出。更何況，電視螢幕那麼小，怎麼可能用舞台肢體來表現，這就是當初的我總是被罵的原因。

2 萌芽
與歌仔戲結緣，一輩子的執著

你相信嗎？眼睛可以演戲，嘴角和眉毛也可以演戲。導播每次罵我，我都很疑惑，明明自己一直很努力在演啊！後來終於理解，原來是演出的方法與形式不對，我一直用傳統歌仔戲的演法在演電視歌仔戲，像是傳統歌仔戲的哭就很含蓄，只要有哭的動作和聲音就可以，但電視劇就得真正流出眼淚，更要凸顯臉部表情。

以前的前輩無法告訴我們方法，那是因為他們都憑經驗在演戲，因此雖然知道自己的演法不對，但還是不知道該如何改變，每次我都要想很久，為什麼人家哭得出來，我卻不行。曾經有人教我用白花油或辣椒逼出眼淚，結果有次擦錯地方差點失明，又試了其他方法還是哭不出來，前輩總是罵我：「怎麼這麼笨，都教不會。」

後來我漸漸懂得，人生歷練才是演好戲的重要關鍵。爸爸往生後，我的哭戲再也不用人教，自然就能哭出來。劇本裡提到的離別情節，原本都只能揣摩無法真正感受，而當親身經歷離別的悲傷後，光看幾

電視歌仔戲時期劇照。

2 萌芽
與歌仔戲結緣，一輩子的執著

個關鍵字就會掉淚。成立劇團後帶年輕團員，我也發現單親家庭孩子的情感感受力相對細膩，平常備受疼愛的開心寶寶要演傷心戲，怎麼教都很難入戲，可見人生歷練對演員而言有多重要。

教戲時我常說：「努力是一回事，開竅又是另一回事。」很感激自己曾經有過的這些摸索與挫折，讓我更懂得怎麼把經驗傳承給年輕團員。在戲團裡，我常會同步使用舞台和電視演法，讓孩子們看看兩種演法有何不同，才有更深刻的感受，更容易打開「開竅」的開關。

從電視歌仔戲拓展到其他領域

電視歌仔戲的多年經驗，讓我的演藝事業漸漸擴展至連續劇、電影等領域，透過電視劇《北港香爐》拿下金鐘獎，給了我演歌仔戲外的信心。接觸舞台劇又是另一種嘗試，除了演技上的挑戰，更開心的

是多了一個「家」的感覺，這是我參與舞台劇演出的意外收穫。

這個因緣始於紙風車文教基金會接下台北市文化局重整紅樓的案子，邀約唐美雲歌仔戲團演出，因而有了互動。紙風車文化基金會發起人之一，時任綠光劇團團長的陳希聖後來又邀我演出《人間條件一》，一直以來我在舞台上演的都是歌仔戲，要跨足另一項演出實在很惶恐，幸好後來還是答應了，順利演出後不但膽子大了，也開啓了自己另一種可能性。

《人間條件一》我飾演一名仙姑，是個詼諧逗趣的角色，在舞台上無須拘束，可以盡興表演，只是爲了增添戲劇效果。後來演出《人間條件二》，角色調性完全不同，有人問我怎麼詮釋，我認爲這都要歸功於念眞大哥的劇本，對白的豐富情感可以直接帶演員進入角色。

一般演員拿到劇本都要先揣摩、塑造角色，但遇到風格較強的導演和編劇，只要透過讀劇本，角色就可以自然而然立體呈現，念眞大哥的

戲讓我有這樣的享受，所以我喜歡去綠光演戲。

從小在戲班長大，我很喜歡把劇團經營出「家」的感覺，在綠光同樣找到這種「家」的歸屬感。哥哥很早離開，這裡卻讓我多了許多哥哥，像是導演柯一正、執行長李永豐、編劇吳念真……這些哥哥常笑我賴在綠光逃避現實，因為自己的劇團要承受很多事情，不論製作、編劇、導演及一切行政工作，每天忙到一個頭兩個大，可是在綠光，我只是個演員，除了演戲只管吃喝。這些哥哥相當了解我的「內心戲」，難怪我們號稱「兄妹劇團」，感謝老天爺賜予我這樣的緣分。

面對跨界，我始終抱持著學習的態度。傳統戲曲跨到電視需要重新學習，跨到舞台劇更是全新的領域，很多人問我為什麼要這麼累，我並不是貪心，也不是野心太大，只是希望自己持續進步。每一份新工作都是一個學習階段的開始，包括自己的劇團，我也期待能持續創新。大到表演形式，小至文書處理，都有許多不同的處理方式與思維，

只要看重一件事，不把它當成例行公事，用不同心態思考就會有不同的發現。不然歌仔戲劇團每次出國巡演，一演就是兩週，每天都演同齣戲，若沒有這樣的心態，如何能長久？

我的個性算樂觀，很多事都會逆向思考，覺得「最壞也就是如此」。就算遇到困境挫敗，都會先想到媽媽，想到自己的責任，才能不斷迎戰各種考驗。我相信，歌仔戲這條路是老天指給我的，但怎麼走，走多遠，卻是我能為自己做主的。

參與舞台劇《人間條件一》演出劇照。

2 萌芽
與歌仔戲結緣，一輩子的執著

3 發心

老骨頭練出紅小生

在學戲的過程中老師一直很保護我，但我還是難免磕碰受傷，所以每次練完功，身上總是東一塊西一塊的瘀血，處處痠痛。回到家我也報喜不報憂，等回到房間關起門來才敢擦藥，痛得眼淚幾乎流出來也不吭一聲，就這樣密集練功練了四年多……

十五歲的我雖然開啓了對歌仔戲的興趣，但就現實層面來看，想走這行可說是為時已晚。因為歌仔戲的基本功除了唱功就是身段，學戲的孩子都是從七、八歲甚至更小就開始練起，拉筋、踢腿、拿頂等等都需要長時間的練習才可能做到位。爸爸見我發憤向上也非常鼓勵，並叮嚀我起步晚更要用功，於是我特別找了海光劇校的張慧川老師，跟隨他學習京劇身段。

歌仔戲和京劇有很大的淵源，基本功是共通的。爸爸年輕時就是拜兩位京劇老師學戲練基本功，後來帶團也都是從一套基本功開始。練功過程和使用的刀槍靶子等與京劇系出同源，像現在歌仔戲常用的「打出手」②，爸爸那時就已經在教了。後來我的劇團舞台演出也都傳

注釋──
②打出手：京劇武打戲中，以一個角色為主，其他演員配合作出拋擲武器的特技表演，後來許多歌仔戲也常用此技法。

2 萌芽
與歌仔戲結緣‧一輩子的執著

承自爸爸帶團的形式，呈現扎實的基本功。

當時張老師問我：「聽說妳爸爸也是教戲老師，為什麼不讓爸爸教？」我說：「歌仔戲有一個不成文的規定：『父不教子』。因為做父親的多少都會心疼孩子，教不動又打不下手，罵得大聲點，小孩就到媽媽面前告狀，難教。」張老師又問：「為什麼想學功夫？」我告訴老師自己的故事，以前叛逆排斥，現在想學卻已經晚了，為了彌補錯過的時間，也為了不辜負爸媽的期待，我下定決心從基本功開始打好基礎，張老師聽了便欣然同意教我。

在稚齡孩童中苦練的老骨頭

張老師和師母很疼我，把我視如己出，怕肢體生硬、體型比同學龐大許多的我夾在稚齡孩童中練功會不好意思，還特地要自己的孩子，

當時在海光劇團後來到豫劇團的名武生張永利陪著我，帶著我練功。

十五歲筋骨早已經硬了，練功真的是太晚了，但張老師說：「只要是有心學習的孩子，我都願意給機會。」日後當我也成為老師，便一直用這樣的教學精神帶領學生和青年團員。

每次去淡水跟張老師學戲都是興高采烈出發，哭喪著臉回家，內心為自己的一身老骨頭哀號，雖然很後悔沒有把握住最好的時光，但很多事既已發生也只能接受。我真的很感謝張老師認真又有耐心的無私指導，而我也遵守對自己的承諾，抱持著認真做好一件事情的心態，不怕苦也不退卻。

說實話，在學戲的過程中老師一直很保護我，但我還是難免磕磕受傷，所以每次練完功，身上總是東一塊西一塊的瘀血，處處疼痛。回到家我也報喜不報憂，等回到房間關起門來才敢擦藥，痛得眼淚幾乎流出來也不吭一聲。就這樣密集練功練了四年多，才因為工作變多

2 萌芽
與歌仔戲結緣・一輩子的執著

比較少去，不過只要抓到空檔還是會抽空過去，除了練功也向老師請益許多戲裡的學問。

學戲演戲的過程中，爸爸「戲狀元」的稱號確實給我很大的壓力，但後來我學會轉念，把這份壓力變成一種激勵的力量，所以壓力變成了助力，也會是動力。既然父女關係不能改變，與其逃避不如面對、接受，也因此更能體會爸爸的辛苦和難處，自己更願意用功努力，堅持夢想。

媽媽總說，我演戲天分像爸爸，爸爸頭腦靈活、點子很多，天生是吃這行飯的。做事態度和方法卻比較像她，認定一件事會堅持到底。的確，歌仔戲就是我這一生的認定，我會盡我所有力量，讓歌仔戲被更多人看見。

人生的身段　　100

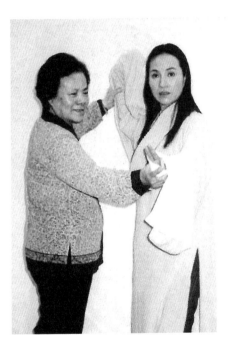
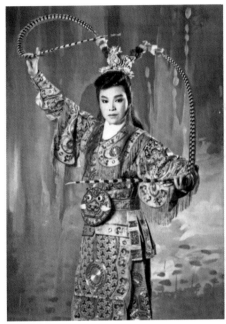

左：媽媽親自指導身段。
右：歌仔戲是一生的認定。

2 萌芽
　與歌仔戲結緣，一輩子的執著

4 挑戰

賠錢生意，我做！

在其他歌仔戲劇團，我是傳統小生，包括巡案、皇帝、宰相、狀元……幾乎所有官場角色都嘗試過。官場戲不是不好看，我自己也很喜歡，但內心總忍不住想，是不是可以挑戰一些不一樣的戲和角色。

我在三十三歲那年決定自己成立一個歌仔戲團，當時幾乎所有長輩、朋友都覺得我是哪根筋短路了，因為大家都知道成立劇團、養劇團非常辛苦，是穩賠不賺的生意，紛紛勸我打消念頭，但我很清楚自己想做什麼。首先，我想完成父親希望歌仔戲永不沒落的心願；而另一個目的，則是希望扮演更多不同類型的角色，接受磨練，讓自己的演出更成熟。

可以演自己想演的角色是我內心多年的願望。由於長期拍攝電影和電視劇，常在戲中挑戰不同角色。在別人眼中我是明星，但我知道自己就是個演員，只有演員才能挑戰各種不同的角色，也只有演員可以演繹出不同角色的生命，我不要一成不變，這是我給自己定下的目標與挑戰。

但在其他歌仔戲劇團，我是傳統小生，包括巡案、皇帝、宰相、狀元……幾乎所有官場角色都嘗試過。官場戲不是不好看，我自己也

2 萌芽
與歌仔戲結緣，一輩子的執著

很喜歡，但內心總忍不住想，是不是可以挑戰一些不一樣的戲和角色，像是貼近觀眾內心，讓人看了會覺得就像自己或身邊人的故事，而不是虛幻、遙不可及的人物。但身為演員只能隨劇團老闆決定戲碼、安排角色，於是我創團的想法越來越強烈，終於在一九九八年創立了「唐美雲歌仔戲團」。

第一齣戲就燒光十幾年積蓄

劇團推出的第一齣戲碼是《梨園天神》，改編自《歌劇魅影》，第一次當製作人的我興致勃勃，刻意取材外國劇作，希望能突破傳統角色固定的行當分行③。在這齣戲裡，我一人分飾兩角，一個溫文儒雅、一個深沉極端，讓我終於達成挑戰自己演技的期許。

在製作上，我也求好心切，總想拿出最好的戲碼給觀眾，只要覺

注釋——

③ 行當分行：傳統戲曲中人物角色的行當有「生、旦、淨、丑」和「生、旦、淨、末、丑」兩種分行方法。

《梨園天神》劇照。（蔡榮豐攝）

2 萌芽
　　與歌仔戲結緣，一輩子的執著

得有哪一點不符合期待，就會不斷修改到完美，甚至一直加戲、加道具……投入大把經費，絲毫沒有成本概念，演出後當然獲得了很大的迴響，但結算下來，竟然賠了八百萬，等於把過去辛苦拍戲存下的錢一次燒光了。這個結果嚇壞我了，不敢告訴媽媽怕她擔心，同時還要為劇團日後的營運打算，心中不禁自問：「我既不是企業家也不是富二代，這樣下去哪來的錢可以賠？」

另一個打擊是《梨園天神》推出後褒貶不一，支持我的觀眾和長輩認為精采好看，認同我的用心。但也有反對的聲音直指我不懂歌仔戲，他們認為歌仔戲就是要規規矩矩依循傳統形式，認為我做出這樣前衛的戲是一種叛逆，也非正統，告誡我歌仔戲不可以這樣做，甚至有人斷言劇團一定撐不過三年。坦白說，這些聲音的確讓我有些動搖，賠光積蓄認真做戲卻獲得這樣的批評，回想起當時的心境，確實苦不堪言。

但我自問，是否背離了初衷與理念？沒有。於是我抱著打落牙齒和血吞的精神，告訴自己，既然成立劇團就不能輕言放棄。從小媽媽教育我，一個人最重要的就是要有責任、有承擔，尤其是自己決定的事更要負責到底，既然我一心想繼承父母做個歌仔戲團的負責人，就不能砸鍋！於是決定，只要還有一口氣在，我就要撐下來。

那麼未來該怎麼走？或許有人認為我是好大喜功，但我知道自己砸大錢做戲為的不是標新立異，而是想要呈現最精緻的演出，也讓大家看到歌仔戲更多的可能性，這樣才對得起買票進場的觀眾。所以即使賠錢，還是要堅持理念做下去！

幸好我十幾歲就開始接演電視劇了，所以當我下定決心，「唐美雲歌仔戲團」不論如何都得走下去時，便開始瘋狂接戲演出。那段時間，我總是一個人當五個人用，電視台軋戲、接演外台戲、出席各種商演、歌唱活動等等，馬不停蹄的過生活，就為了賺錢養劇團。

除了自己努力賺錢外，甚至還出了下下策，瞞著媽媽偷偷拿房子去貸款以貼補劇團，一路咬牙走來，一次次度過賠錢軋錢的關卡。哪怕現在做新戲也還是每檔賠錢，但我已經釋懷。比起最困難的前三年，不知如何跟媽媽交代，不知怎麼面對廠商，甚至懷疑要不要繼續走下去，每晚輾轉反側難以入眠，現在的我已經可以用平常心看待。這一路走來讓我深刻體會到：「只要願意做，只要人還在，就有希望。」

不過第一齣戲就燒光所有積蓄的經驗也教會了我一課，若要劇團長久，就得用心學習經營，讓自己跳脫創作與演出者的身分，思考整體營運，否則再多錢都不夠賠。於是我從行政助理的工作內容開始摸索，研究行政流程、學習看報表、平衡收支、計算成本、看懂發票收據、報價單，全部都是從零開始學，幾年過去，才漸漸讓劇團上軌道。

左：一九九七年參與電影《一隻鳥仔哮啾啾》演出劇照。
右上：二〇〇一年參與台視八點檔《望鄉》演出劇照。
右下：拍攝《北港香爐》時，於褒忠鄉藝陣學習車鼓陣。

2 萌芽
　與歌仔戲結緣，一輩子的執著

各方因緣扶持，終於漸入佳境

如今劇團已成立二十一年，終於做出一點成績，我最要感謝的是阿姑，也就是廖瓊枝老師。廖老師和我曾經同時在國立復興劇藝實驗學校歌仔戲科教書（今國立臺灣戲曲學院），過去她曾和爸爸合作過，而我一直渴望知道一些爸爸的故事與心情，所以常在中午吃飯的空檔，請她多談一些爸爸的事蹟、豐功偉業。和她聊過後，我更清楚爸爸很期待歌仔戲能再回到當年極度風光的內台戲時光。只是當時我尚未出生，無緣看到這樣的盛況，從廖老師的口述中讓我有機會進一步了解，但姑姪二人總是感慨爸爸走得太早，不然相信以他的專業與毅力，一定可以為歌仔戲界做出更多貢獻。

後來當我想成立劇團，延續父親志業時，也曾與廖老師討論。她很贊成並鼓勵我：「成立劇團就是替妳爸爸完成心願，他在天之靈一

定會很開心。只有自己當劇團老闆才可以做主，不但可以讓歌仔戲精

緻化，更可以透過改變讓歌仔戲普及，還可以嘗試更多角色，做出妳

自己想演的戲。」這些鼓勵讓我創團的念頭越來越強烈，目標也越來

越明確，終於有勇氣拍板定案，走出屬於自己的路。

　　我非常感恩河洛歌子戲團的劉老闆，當時我演外台戲得過幾次獎，

劉老闆看了演出便邀我加入。我在那裡認識了許多資深的前輩，像是

王金櫻、咪姐等。其實和咪姐的合作緣分更早，之前在楊麗花阿姨的

電視歌仔戲就曾同台演出，但真正有革命情感則是在河洛拚出來的，

因為演出多、相處時間長，甚至還有出國演出機會，大家互相幫忙，

最後有了很深厚的感情。

　　很幸運的，這樣的情感也延續到唐美雲歌仔劇團，大家相處融洽，

友誼深厚，整個劇團就如同一個大家庭。說實話，成立劇團真是條燒

錢的不歸路，不然依我多年拍戲賺的錢，早就可以買好幾棟別墅了，

但我不後悔、不心疼，我常笑自己得了絕症叫「戲癌」，至今更是沒藥可醫。看著劇團裡的家人、看著我們做出的一齣齣好戲、看著觀眾們熱切的眼神，我想，一切都是值得的。

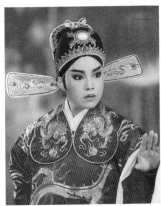

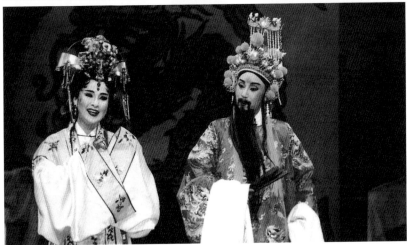

右上：與廖瓊枝老師合影。
左上：一九九一年參與河洛歌子戲團《曲判記》演出劇照。
下：一九九三年參與河洛歌子戲團《天鵝宴》演出劇照。

2 萌芽
與歌仔戲結緣，一輩子的執著

5 熱情

我決定「嫁給」歌仔戲

原來他是位台商之子，長得又高又帥，絲毫不比明星遜色。演出結束後，對方向我告白，希望有交往的機會，但我始終沒有正面答覆，就這樣回台灣了。沒想到，劇團返台不到一個禮拜，這位台商之子竟然飛來台灣找我，希望我給他一個明確的答案。

天下所有的媽媽都希望女兒有個好歸宿，我家也不例外。從二十歲起，媽媽就不斷催婚，直到我年近半百才放棄。

從小看著媽媽辛苦工作，除了四處奔波演出外台戲還要持家養兒，所以我曾下定決心，將來要給媽媽安定又幸福的生活。若是嫁人，勢必得放媽媽獨自生活，這是我不忍心也不願意的事，所以心中有個堅持：「若有人要娶我唐美雲，就得接納媽媽陪我一起嫁過去才行。」

這個想法經常引起我們母女的爭論。媽媽說，從古至今沒聽過這樣的事情，怪我在姻緣上自設門檻，但我還是堅持，這是我嫁人的先決條件。

回頭想想，我從三十歲左右動念成立歌仔戲團就開始籌備，沒日沒夜的忙到劇團成立。成立後的生活更是忙到不可開交，除了排練、演戲、帶劇團四處巡迴，更接了許多邀演、電視通告，以及學校演講，每日行程滿滿，根本沒有多餘的時間可以談戀愛，更別說論及婚嫁了。

2 萌芽
與歌仔戲結緣，一輩子的執著

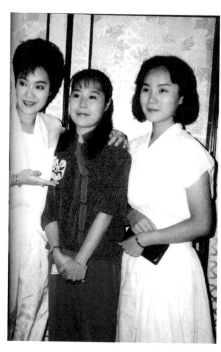

右：至東南亞演出。（左為林美香，右為唐美雲）。
左：新加坡公演時，三姊妹合影（左為唐美雲、中為蔣春秀、右為趙美齡）。

而且我的個性一向務實，對婚姻也想得很透澈，天底下有哪個先生可以接受太太一年三百六十五天都在忙工作，結婚也勢必不會幸福，所以我心中早有定見，不要自找苦吃。

桃花不斷卻自設門檻

我倒也不是完全與「桃花」絕緣。記得年輕時出國公演，常遇到主動追求的人，但我都沒有接受。二十歲那年，有次到菲律賓演出，晚上總有位不具名人士送一大束捧花和美味的宵夜到後台，指名給我和團員享用，連續幾天都是如此，引起團員們好奇詢問，我也搞不清楚是怎麼回事。

直到有天，戲團舉辦與觀眾的互動會，我們為了向這位神祕人士致謝，特別找服務員打聽，才知道原來他是位台商之子，長得又高又

帥，絲毫不比明星遜色。透過致謝彼此認識後，只要劇組沒有演出，他就會盡地主之誼帶我們四處遊玩。演出結束後，對方向我告白，希望有交往的機會，但我始終沒有正面答覆，就這樣回台灣了。沒想到，劇團返台不到一個禮拜，這位台商之子竟然飛來台灣找我，希望我給他一個明確的答案。

俗話說：「門當戶對。」我心裡明白，自己是戲劇工作者，他是富二代，彼此的背景落差實在太大，我將心中想法據實以告。還說，我若要嫁人一定要帶著媽媽一起生活，請他回去和家人溝通，同意的話才考慮交往。我一直對婚姻抱持著隨緣但不隨便的態度，若是沒有緣分遇到理念一致的理想對象，那也不須勉強，不如以工作為重。後來聽說他結婚了，我不覺得遺憾也很祝福，因為若是彼此遷就，即使初期可以配合，長期下來也無法維持的。

媽媽對我拒絕了一位條件如此優秀的對象相當不以為然，甚至開

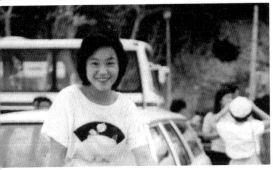

二十歲時的生活照。

2　萌芽
與歌仔戲結緣，一輩子的執著

始逼婚，交代我多留意身邊男士，有不錯的人可以先交朋友，不要想那麼多。但我認為，交往後發現不合適再分手，不但對彼此的傷害大，也很浪費時間。當然，這樣的想法媽媽並不認同，所以一直沒有放棄催婚的念頭。

鍾情歌仔戲，此生不渝

後來我開始忙著創團，創團後為了年年虧損的經費更是煩心，根本沒有多餘心思談戀愛。就這樣忙著忙著，媽媽逼婚的聲音也漸漸少了，尤其現在我已年近半百，媽媽終於鬆口：「妳一個人過得高興、清心就好，否則嫁不對人，夫妻問題多更是麻煩。」母女倆歷經幾十年，終於取得共識。

真實人生雖沒姻緣，但說起「結婚」我還真是經驗豐富，古代和

現代婚禮都經歷過。在歌仔戲裡有很多結婚機會，只是我都反串小生「迎娶」女主角，和現實生活大不相同，但在電視劇中，我可就恢復女兒身了。

記得二○○二年演出台視八點檔《台灣英雄》，劇中的情節是我要嫁給蔡振南，當時的拍片現場非常好笑，因為我和南哥平常就熟識，像哥兒們一樣，所以整場戲他的臉色都十分尷尬，很不能適應。而我更因為在歌仔戲裡演慣男生，會主動攬女主角肩膀，所以拍片過程我也會下意識的去攬他肩，嚇得他直說：「我好像在跟男生結婚喔！」

看來大家都很不習慣唐美雲要「嫁人」啊！

隨著年齡漸長，歷經世間冷暖，尤其感受到人生無常，我更深切了解把握當下的重要，別等錯過了再來遺憾。既然現實環境中沒有姻緣，而做好歌仔戲是自己定下的人生目標，那麼就「嫁給歌仔戲」吧！此生不渝，已經是沒有遺憾的事了。

2　萌芽
與歌仔戲結緣，一輩子的執著

6 堅定

異於常人的表演者

雖然一直覺得很不舒服但還是努力硬撐，所以沒有人發現異狀。就這樣撐到最後一場，我頭痛到幾乎要暈倒，正好劇情演到我和另一位主角各在兩邊側台做思考動作，我運用姿勢與布景掩飾，把握時間吐在側台，再快速回到主舞台，繼續演出直到落幕。

也許長期勞累吧，有一年我突然有了「嚴重貧血」的問題，連醫生都再三叮嚀我，不宜上台演出，不然可能會昏倒在舞台上，但演出迫在眉睫，我仍堅持要回到劇場，醫生無奈搖頭：「妳真是靠意志力在表演啊！」

常聽人說，表演工作者都異於常人，我很認同。我看過許多前輩或演藝工作者，常常為了演出，抱病或帶傷參與表演，直到完成工作，因為演出時間不能更改，不能讓觀眾失望，這就是表演工作者最辛苦也最讓人敬佩的一面。

庫存不足，嚴重貧血！

發現我有「嚴重貧血」問題的是蔡振南，我都稱他南哥。當年一起拍戲時，我經常有胸悶的狀況，很注重身體健康的南哥都會定期安

2 萌芽
與歌仔戲結緣，一輩子的執著

排健康檢查，他聽了我的情況相當擔心，怕我心臟有什麼問題，所以請他太太幫我去醫院掛號，安排健檢。可是我實在太忙了，掛號多次都因為臨時有事取消，也因為去醫院要花很多時間等待，內心有點排斥，所以總是不積極。最後南哥實在受不了我這麼不重視身體，就直接問助理我的行程空檔，再請他太太開車來接我到醫院健檢。

到了醫院抽血檢驗才發現我是嚴重貧血，一般女生的血紅素正常值是 11~16gm/dl，但我的血紅素只有 5~6gm/dl，已經低到正常值的一半以下，醫生認為我的情況應該是要躺在病床上輸血了，沒想到我居然還活蹦亂跳的四處跑，甚至上台演出。醫生問我會頭暈嗎？我說偶爾會，胸悶時就會覺得人昏昏沉沉的，醫生搖著頭說：「那就是身體對妳的警告啊！」

南哥太太聽了很緊張，問醫生我是不是應該住院，我聽了連忙說：「不行不行，我不能住院！」醫生說：「不住院也可以，可以改用輸

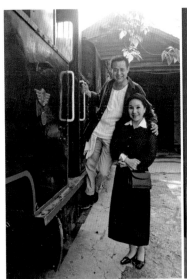

與蔡振南合影。

2 萌芽
　　與歌仔戲結緣，一輩子的執著

血的方法治療。」但我拒絕輸血，認為應該把珍貴的血液留給真正急用的人，不要浪費資源。我問醫生有沒有可以補充血紅素的食物，醫生說了許多，我都因為茹素的關係沒辦法食用，還好我不挑食，就靠菠菜這類素食食材來補充了。

不過我的血紅素實在太低，按時打鐵劑勢在必行，醫生強調，補鐵劑有一定的療程，務必要依指示固定施打，療程結束還要再抽血檢查。那段時間，我每週都乖乖照著醫生指示施打鐵劑，一個療程後，血紅素終於回歸正常，醫生幽默的說：「現在庫存終於滿了，但妳還是要好好照顧身體，才不會很快花光本錢。」

靠著腎上腺素，帶傷演出

二〇一八年《夜未央》演出前那個星期，我的腳突然感染「蜂窩

性組織炎」，導致腳背紅腫發炎，醫生要我多休息，但演出在即，我怎麼可能休息，幸好醫生也很幫忙，緊急處理下，讓我可以平安上台演完那幾場節目。

二〇一六年四月在國家戲劇院演出《冥河幻想曲》可就沒那麼好運了，這齣戲裡我一人分飾兩角，因劇情需要，換裝時分秒必爭，結果在匆忙中竟踢到東西導致腳骨斷裂，雖然痛不欲生，但我仍忍痛撐到戲演完才送急診，緊急處理後，醫生要我住院開刀。我急著拒絕：「哪能住院開刀，後面還有好幾場戲啊！」醫生說：「不可能啦！妳會痛到無法走路。」我堅定的說：「我可以走，等到演完我再來。」

之後的每場演出，我都把受傷的腳纏得緊到沒知覺，然後一直吃止痛藥與消炎藥。最後腳腫到根本穿不進鞋子，可是每場演出都還是得在很短的時間內換裝換鞋，團員可以幫我換頭套、換衣，但腳實在腫到太可怕，沒人敢幫我，生怕弄疼。我只好自己來，咬著牙，硬將

上：緊急處理蜂窩性組織炎，順利演出《夜未央》。
下：腳骨斷裂仍如常演出《冥河幻想曲》。

受傷的腳擠進鞋裡，每穿脫一次都要痛一次，痛到冷汗直流，但也這樣撐過每一場演出。舞台上的我一如往常走著台步，或許真是腎上腺素作用吧，居然順利到沒有觀眾看出我的腳傷。

演完後去看醫生，醫生說：「這很嚴重一定要住院，要趕快開刀打鋼釘，不然妳的腳會殘廢。」「要住多久？」「至少休養三個月。」我手邊的事情根本不可能放下這麼久，於是我問：「時間可以更短嗎？」醫生說：「最快也要一個半月。」「人是不是有自癒能力？」「有啊！」最後我說：「那就放著，讓腳自己復原吧！」我決定試試看，最後腳傷竟然也真的自行復原了，至今二、三年，不再疼痛也沒有後遺症，看來我的身體真的跟我意志一樣堅強啊！

2 萌芽
與歌仔戲結緣，一輩子的執著

吐在舞台也繼續撐下去

還記得為了幫媽媽還債，瘋狂接了五個工作的那段時期，有次感冒加上腸胃炎，病得很嚴重，我還是吊著點滴搭飛機，趕場到高雄演出。到現場排完戲後回到飯店，我立刻倒下昏睡。晚上演出前，住在隔壁的朋友打電話想叫醒我，卻怎麼打都沒人接，嚇得她趕緊找服務人員幫忙開門，才發現我實在太虛弱幾乎陷入昏迷，需要補充營養但腸胃炎的我一吃就吐，朋友只好煮稀飯給我吃，讓我稍微有點體力，才勉強撐過當天晚上的演出。

至今回想起來還是難以想像，當初是如何順利演完的。那時我整個人昏昏沉沉，幾乎是用習慣動作在表演，別人看起來正常，但自己心裡有數，知道動作比平常遲緩，演完一下舞台，人又暈了過去。但還是必須趕搭夜車回台北，隔天還有外台演出，回到台北又送進醫院

打針，隔天才能繼續演出。就這樣折騰了三天，竟也沒有耽誤到任何行程。當時我總是要求自己絕不能錯過任何一個可以賺錢的機會，媽媽被倒會後一直很自責，更捨不得我這樣疲於奔命，但為了媽媽和這個家，我心甘情願。

接演河洛歌子戲團時期，也有一次重感冒仍要上台演出的經驗。

當時是在三重演出《曲判記》，場內觀眾大爆滿但室內空調不足，導致空氣很悶。我的角色必須從頭演到尾，雖然覺得很不舒服但還是努力硬撐，所以沒人發現異狀。就這樣撐到幾乎要暈倒，正好劇情演到我和另一位主角各在兩邊側台做思考動作，我運用姿勢與布景掩飾，把握時間吐在側台，再快速回到主舞台，繼續演出直到落幕。

結束後回到後台，大家擔心的問我狀況，我搖頭說沒事，又接著上台謝幕，沒想到謝幕後大幕才一落下，我立刻昏厥過去，不省人事，

2 萌芽
與歌仔戲結緣，一輩子的執著

恍惚中只聽見身邊的人鬧哄哄說著快幫我脫戲服、卸下帽子、按人中的聲音……

回想起來，好多狀況都是靠自己堅定的「意志力」撐過。常有人說，演戲是祖師爺賞飯吃。我很感恩這樣的肯定，既然祖師爺賞飯，當然得珍惜。所以每當遇到難關，我都會在內心提醒自己，演員必定要以舞台演出為優先，被交付的演出就得克服萬難達成，不辜負觀眾的期待，這是身為演員最重要的責任。我想，或許祖師爺看中我的，正是這份堅定的毅力！

第三部 ─────

盛開

左手創新，右手傳統，
拚出一片天

1
傳承

老師兩字，是我一生的功課

我雖然沒有小孩，但深深知道不可能一輩子保護他們。平日盡心指導，年輕人若執意自己闖，也得學著放手，默默守在他們身後等著，冷了送暖爐，雨天送雨傘，做他們背後最大的依靠。

二十多年前，我進入國立復興劇藝實驗學校歌仔戲科教課，每天看著年輕孩子努力練功、練嗓，心中就想，台灣歌仔戲是弱勢劇種，他們畢業後將何去何從？當時我正考慮成立劇團一圓父親推廣歌仔戲的心願，爲歌仔戲傳承盡盡份心力。我想，劇團若真的成立，那麼學生畢業就可以有容身的地方，有一個可以展現演技的舞台，於是成立劇團的信念就更加堅定了。

劇團成立後，本來只是讓他們放學偶爾來實習，隨著時代變遷，社會環境變得複雜，我又想到，年輕孩子都喜歡到校外打工，若沒有篩選環境，禁不起誘惑交了壞朋友，一生可能因此毀了。於是我改變策略，除了歡迎在校生放學、放假到劇團打工，也讓他們在劇團學習，把打工變練功，並在劇團內施行學長學姐制，讓學生體會長幼有序的劇場倫理。

嚴師慈母，不放棄任何一個孩子

以前我最喜歡問學生為什麼學戲？答案千奇百怪，有些孩子因為爸媽或阿公阿嬤喜歡歌仔戲所以被送來了；有些孩子年紀還小不知道自己要什麼就糊里糊塗來了；也有孩子是到了某個年紀突然愛上歌仔戲；當然也有少數學生從小就立定目標學歌仔戲。手掌攤開，五根手指長短不一，人也一定會有質資的差異，有些先天質資好，也有些是靠後天努力。我總是強調，只要「態度」和「努力」沒有問題，那老師就不能夠放棄，只要年輕人願意學，老師就要不斷鼓勵引導給機會。

劇校裡有很多孩子出自單親家庭，也有不少是隔代教養，父母忙於工作不在身邊，老師更要隨時關心，不放棄自己、尊重自己，未來自然會遺棄，教導他們擁有一技之長，不要讓他們感覺被家庭或社會得到別人的尊重。雖然這輩子沒有生養孩子，但劇團裡的每個成員都

是我的孩子，他們叫我的每一聲老師都是一個責任，也是我一生的功課。

在劇團帶領孩子並不輕鬆，教戲時我對他們要求非常嚴格，但在日常生活又得像媽媽般溫暖關心，這之間的分寸拿捏很重要，絕不能過於寵溺。練功辛苦，孩子有時難免偷懶，我就會叮嚀：「練功和買衣服、吃飯不同，衣服不穿可以掛著，想穿的時候永遠都在；不餓的時候可以不吃，等到想吃再吃。但練功是一天沒練自己知道，二天沒練老師知道，三天沒練觀眾知道。」這個道理不是我說的算，只要看到舞台上展現的效果就可以明白。有時候孩子不聽話我也會生氣，但回想自己年輕時也叛逆，像以前三重下雨常淹水，每當大人忙著清理家裡，小孩子還不知天高地厚忙著玩水。大人罵得愈凶，小孩玩得愈開心，想想這些也就比較能釋懷了。

但我還是會提醒他們，若我有私心，大可以把劇團經費花在捧自

3 盛開
左手創新，右手傳統，拚出一片天

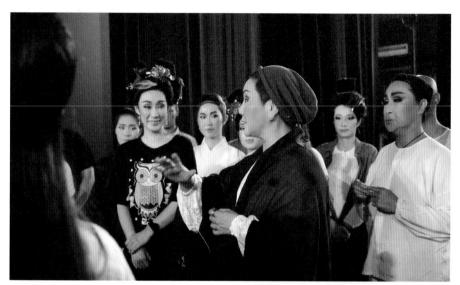

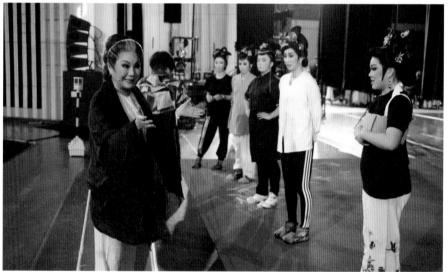

把劇團裡所有成員都當成孩子般看待。

己，而不是為他們創造演出機會。非親非故為什麼我要這樣費盡心力培養，還不是希望歌仔戲的未來能更好。真的希望這些孩子們爭氣，接棒創造新世代，這樣代代傳承，歌仔戲才有未來。我也期許他們成為什麼角色都可以擔綱的演員，不要當被包裝出來不堪檢驗的明星。

坦白說，很多戲曲演員也有偶像情結，唯有認知到自己不是明星是演員，表演風格才能更多元，也才可以跨界演出各種角色。

學生雖然在劇團接受培育，但我並沒有硬性規定他們非得留在團裡演出，若有學生不喜歡演戲，可以轉往幕後學做行政、行銷、製作和衣箱①，若想轉往其他劇場發展，我也會想辦法幫忙引薦。當然也有學生對我的安排都沒興趣，想另尋出路，我也很高興陪他們釐清未來

3 盛開
左手創新，右手傳統，拚出一片天

方向，祝福他們前途順遂。

我雖然沒有小孩，但深深知道不可能一輩子保護他們。平日盡心指導，年輕人若執意自己闖，也得學著放手，默默守在他們身後等著，冷了送暖爐，雨天送雨傘，做他們背後最大的依靠。就這樣，多年來唐美雲歌仔戲團從未對外招收演員，卻默默培養出一群優秀的青年團員。

打造舞台讓新秀發光

十多年的相處默契與用心培訓讓這些孩子漸漸成為劇團的生力軍。

二〇一二年的《碧桃花開》就是首次為他們打造的舞台，資深演員退居二線，讓新秀展現多年苦練的成果。二〇一七年，劇團二十週年重新製作經典黑色喜劇《人間盜》，同樣讓資深演員擔任配角，主角全

都交給年輕人擔綱演出。這是一種培訓，當然也是傳承，用母雞帶小雞的概念，當觀眾看到我們的時候，也能藉此看到年輕優秀的一輩，給他們發光的機會。

二○一八年三月，首屆「台灣戲曲藝術節」在台灣戲曲中心啓動。唐美雲歌仔戲團以旗艦製作大戲《月夜情愁》打頭陣，獲得了很大的迴響，其中有段戲中戲〈薛丁山與樊梨花〉裡有數位演員一起唱北管戲。許多觀眾看了以後都問，這些年輕人唱功有模有樣，是哪個劇團來的？我很驕傲的回答：「是唐美雲歌仔戲團閃耀青年團的團員。」

這些年輕團員都只學過歌仔戲，並沒有接觸過其他劇種，參與《月夜情愁》對他們的演出生涯有很大的幫助，不但可以學習不同劇種的唱腔、念白，也增加了大型舞台經驗。雖然我知道學習新劇種對年輕孩子來說，是很辛苦的磨練與挑戰，但我還是希望給年輕人機會，我相信他們做得到。

其實早在過年前大家就已經排好戲了，距離三月正式演出，練習時間應該很充裕。但我看到這些孩子總是眉頭深鎖，一問之下才知道他們的心事：「老師，北管戲員的好難學，又不是我們熟悉的語言，實在很怕學不好、演不好，讓老師失望。」我知道這時候身為老師的態度很重要，所以鼓勵他們：「不要慌，先努力死背台詞、唱腔，最後再想辦法把情緒融入，這樣演出來就會有感覺了。」

《月夜情愁》演員謝幕合照。

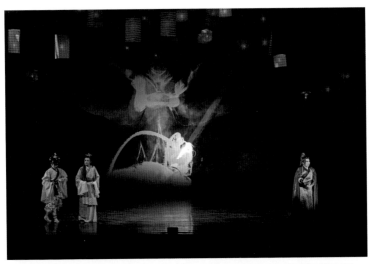

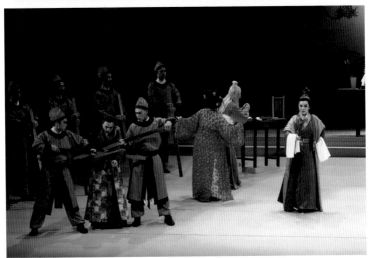

在《孟婆客棧》（上）《碧桃花開》（下）裡表現傑出的青年團員們。

3 盛開
左手創新‧右手傳統‧拚出一片天

過完年後回到排練場，孩子們的臉上果然多了笑容，看他們彩排，不論唱腔、念白、走位都進步許多。三月演出時，果然讓人驚艷。演出後我還聽到編導邱坤良告訴媒體：「唐美雲歌仔戲團不只有資深歌仔戲藝人，近幾年更積極培養青年演員、音樂等幕後創作人才，陣容整齊，製作演出經驗豐富，是《月夜情愁》合作的不二人選。」這樣的肯定讓我很開心，更心懷感恩。

二○一八年六月，《孟婆客棧》再度為閃耀青年團量身打造舞台。

二○一九年三月，閃耀青年團在台北城市舞台成功演出了《千年渡・白蛇》，孩子們的表現又一次感動了我。這齣戲是由傳統劇碼改編而成，我要求編劇可以新編，但要保留精采的折子像是〈遊湖借傘〉〈水漫金山寺〉〈盜仙草〉等，因為這些折子都帶有傳統技藝，希望藉此訓練學生，以戲帶功。

這齣戲的唱念做打②對年輕團員來說是很大的挑戰，傳統技藝的演

出難度遠遠超出他們過往經驗的數十倍，姑且不論練功的體力，技藝動作的要求也都遠高過以前我對他們的標準，身體與心理都是極大的負荷，但我在後台聽著亮麗的嗓音，深深感嘆他們長大了，表現超乎我的期待。謝幕時，觀眾席傳來熱情的鼓掌喝采更讓我激動不已。

十幾年來，我一直堅持自掏腰包投入人才培育。如今看到孩子們在舞台上受到肯定，讓我明白多年來的心血沒有白費，一切都值得了。

我是演員出身，當然喜歡在舞台上演出，但當劇團慢慢穩定後，我更希望分享與傳承。我沒有想過自己可以演到幾歲，但未來即使退居幕後，也一定持續為歌仔戲界做事，繼續培育人才，為傳承盡心力，我相信站的位置不同，看的方向也會不同。

② 唱念做打：戲曲表演的四種手段，唱指唱功，念指念白，做指表演，打指武打。

注釋──

3 盛開
左手創新，右手傳統，拚出一片天

近幾年我也時常找年輕的編劇人才一起創作，找專業劇場人士打造更震撼的舞台效果，只有劇團茁壯，團員才能生存，也才能抬頭挺胸說：「我是一名唱歌仔戲的演員。」期許唐美雲歌仔戲團不僅是個培植年輕演員的平台，也是資深演員不會被忘記的舞台，一個世世代代傳承歌仔戲的舞台。

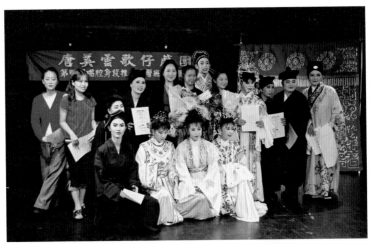

舉辦唱腔身段研習班也是推廣歌仔戲的一種方式。

3 盛開
左手創新，右手傳統，拚出一片天

2 虛心學習

東方演員與西方劇場的偶遇

「Ms. 唐，妳可以跳舞嗎？」我是個戲曲演員，跟跳舞完全沾不上邊，一時之間真的想不到可以跳什麼舞？只好跟導演說：「我想到什麼就跳什麼，沒有特定設計編排，可以嗎？」導演說：「Ok，隨興就好。」於是開始放音樂，當時我的扮相是卓別林，靈機一動就用卓別林的招牌舞步、帽子、拐杖跳舞……

二〇一〇年我在劇場界有一場奇遇，這是我過去連做夢都想不到的事，卻真實發生了。還記得某天突然接到國家戲劇院的聯繫，告訴我二〇一〇年兩廳院台灣國際藝術節將邀請國際大導演羅伯·威爾森（Robert Wilson）跨國合作一齣名為《鄭和1433》的戲，導演想找位台灣戲曲演員合作，院方列出名單，詢問我是否有意願參與，這麼難得的機緣，我當然一口答應。

羅伯·威爾森導演第一次來台開會的時候，正巧遇上唐美雲歌仔戲團在劇院演出《宿怨浮生》，原定安排到現場看演出卻不幸感冒，劇院人員猜測他可能看了半場就會離開休息，沒想到導演竟看完全場，然後告訴工作人員：「不用再找別人了，就是她，今天因為身體不適，改天再約Ms.唐碰面。」導演離開後，工作人員到後台轉述他的話，我當然很驚喜，對未來的工作充滿期待。

3 盛開
左手創新，右手傳統，拚出一片天

信任導演，完全交託

羅伯・威爾森是誰？他於二〇〇九年執導的《歐蘭朵》在兩廳院首演引起轟動，《鄭和1433》是他第二度來台灣執導的戲。羅伯・威爾森導演以前衛的劇場風格聞名，也是位舞台設計名家，他用極簡的視覺、精準的燈光設計，將光線與空間規畫營造出獨特的風格。

合作過程中，我也親身體驗到羅伯・威爾森導演對燈光的要求。

他曾為了一個舞台上的小燈泡而堅持等待一個下午，我本來內心還有一點質疑，舞台上有數百個燈泡，少一個會有影響嗎？但後來我還真是佩服，他的堅持讓我見識到一個小拇指般大小的燈泡也是舞台上不能或缺的要角，也能左右觀眾的視覺感受。

那年我的工作其實已忙到焦頭爛額，劇團除了與廈門歌仔戲團談合作《蝴蝶之戀》外，同時也正忙於《宿怨浮生》的公演，我自己還

要拍電視劇《娘家》，沒日沒夜的跑場一直是我生活的日常寫照。很多朋友問我，已經忙得這樣日夜不分，為何還要接這個跨國合作的戲？很最重要的原因是，我很想了解西方劇場的工作模式，希望藉此機會近距離觀察導演的手法和技巧，雖然扮演的說書人只是個小角色，但抱著學習的角度參與就能有不同的收穫。

坦白說，一開始會答應也是因為這個角色是只有三場戲的串場人物，衡量之下應該不至於影響日常工作，但有時真的只能嘆「人算不如天算」，日後的變化讓我有些措手不及，但既然決定接了，也就開心接受所有挑戰。

《鄭和
1433
》是以著名航海家鄭和的第七次航行切入，描寫壯舉背後的辛酸血淚，以及夢想的追尋與失落。羅伯‧威爾森導演要將不同文化的人與音樂交融在一起，共同編織這場音樂劇場美學。對我來說也是個很好的機緣，藉由導演的手法讓觀眾看見歌仔戲演員另一種表

3 盛開
左手創新，右手傳統，拚出一片天

演風貌。我除了要用歌仔戲小生的唱腔演唱古典詩詞，還要以美國知名爵士樂大師歐涅・柯曼（Ornette Coleman）與迪奇・蘭德利（Dickie Landry）的音樂來詮釋，這場歌仔戲與爵士樂的結合讓我更深刻體會音樂與音效對一齣戲劇的重要性。

羅伯・威爾森導演曾說過，《鄭和1433》描述的是十五世紀，一個東方人前往西方的旅程。對比現今，是身為西方人的他在東方（台灣）創作，這個有趣的巧合讓這齣戲有了探索歷史的另一種角度。導演強烈的個人風格也像汪洋中掌舵的船長，帶領演員與觀眾一同探索這趟自由的航行。

羅伯・威爾森導演在台灣排完第一次戲就回美國了，當他再度來台時，大家已經在舞台排練了，沒想到導演竟然把之前的排練完全推翻，重頭來過，而我則由原來的說書人串場增加成一人分飾六、七個角色。資深副導告訴我，他跟著導演跑遍世界各國，導演的工作模式

就是這樣，一開始不會給出特定演出模式，等看到演員的演出再做調整，遇到資質優秀的演員就會不斷加戲。副導說：「Ms. 唐，妳應該高興啊！」原來如此，既然導演如此信任我，那我當然更該全力以赴。

沒想到隨著演出時間愈來愈近，導演還是不斷修戲、加戲，甚至到演出前一天還在修戲，我也拿出歌仔戲演員的專業精神，竭盡全力跟隨導演拚戲。很多人問我：「為什麼導演說什麼妳都說好？」我說：「因為他是導演，我是演員，他願意給我建議甚至幫我加戲，正是因為肯定我、信任我，我當然應該心懷感謝。」而且我認定，導演是個塑造者、角色開創者，演員必須完全交託，依導演的要求去做，才能讓整齣戲的調性更為完整。

努力接球，挑戰能力與極限

這次經驗對我來說是演藝生涯的大考驗，尤其和那位德州來的，百老匯知名爵士音樂老師歐涅·柯曼的互動，最讓我驚奇。他擅長大膽且毫無拘束的即興演奏，可以說將自由爵士發展到了極致，常讓我聽得目瞪口呆。每次表演也是完全即興，兩人互丟想法也都必須立即吸收轉化，所以每次上場大家都會為我捏把冷汗，但我並不害怕，反而充滿新鮮感，期待他今天會出什麼招。

導演也常出難題給我，記得有一天，導演問：「Ms. 唐，妳知不知道美國很多大城市的街頭都有拾荒老人？」我說：「我只在影集中看過。」於是導演要我想像自己是個拾荒老人並發出笑聲，我硬著頭皮試了七、八種不同笑聲給他，現在說來或許好笑，但當時我真的非常認真嚴謹的揣摩，導演也閉上眼睛專心聆聽我的笑聲，然後告訴我他

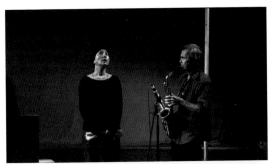

排練《鄭和 1433》，羅伯‧威爾森導演要求挑戰能力與極限。

3 盛開
左手創新，右手傳統，拚出一片天

要第幾個。走位也同樣一絲不苟，有一幕要求老人自言自語走到定點猛回頭，然後一個燈光打在臉上，就為這麼一個點，我們重來了無數次，務求百分之百精準。

我們在舞台上的排練都是很早就著裝演出，包括劇服和妝容都是完整的。根據副導的說法，這是因為舞台構圖全都在導演的腦海中，所以他總是坐在台下，以便完整模擬出觀眾的視覺效果，然後再不斷修改調整。對羅伯·威爾森導演來說，演員也是舞台的一部分，與布景道具環環相扣，必須整體考量。這樣的思考真的很令人佩服，也讓我受教了。

有一次排戲，導演坐在台下看，突然拿起麥克風問：「Ms. 唐，妳可以跳舞嗎？」我是個戲曲演員，跟跳舞完全沾不上邊，一時之間真的想不到可以跳什麼舞？只好跟導演說：「我想到什麼就跳什麼，沒有特定設計編排，可以嗎？」導演說：「Ok，隨興就好。」於是開始放

音樂，當時我的扮相是卓別林，靈機一動就用卓別林的招牌舞步、帽子、拐杖跳舞。跳完他走上舞台，我心想一定沒過關，沒想到他竟然說很好，就這樣跳。我驚訝的說：「可是我剛才真的是隨興跳，根本不記得跳了什麼舞步。」導演回答：「不用擔心，妳剛才跳的舞步我都請副導記錄下來了。」這樣細膩的工作態度，又一次讓我折服。

又有一次排練，導演突然開口說：「Ms.唐，妳可以唱出爵士樂的另外一種風格嗎？」我問：「哪一種？」導演說：「美國盲人歌手那種。」我問導演：「那是怎麼樣的唱法？」只見導演直接上台，跟道具人員拿了付墨鏡戴上，手上再拿根手杖，放起音樂示範給我看。我看了後只要求再多聽幾遍音樂，然後也戴上眼鏡開始唱，再一次接球成功。

還有一個角色是「飆車少年」，原本的設定是我一邊騎腳踏車一邊講話，可是到了舞台上怎麼騎都不順手，於是跟導演反映：「這樣

3 盛開
左手創新，右手傳統，拚出一片天

會影響我的演出。」導演想了想，靈感忽然來了，問我有沒有看過穿皮衣戴墨鏡騎摩托車的「飆車少年」，我說看過。導演就要我演出急速騎車，然後停下來猛踩油門，用音效結合口技發出摩托車的吼聲。我這下真的傻眼了，演了一輩子戲還真沒用過這種技法，但還是硬著頭皮努力嘗試，沒想到也成功達成任務。旁邊人都笑著問：「唐老師，為什麼不管導演做出什麼要求，妳都可以達成啊？」

當然導演也不是一味丟球，他會先試演員接球的能力，可以順利接住甚至能有反饋，他才會再投第二個、第三個……並不是一次性的丟出許多角色，我才能一再挑戰自己的能力與極限。在這些過程中，我自己其實玩得很開心，從一個角色變出那麼多不同的角色，真讓我過足了戲癮，也發現表演真是全方位的展現。

羅伯・威爾森導演做事非常細膩，工作時完全投入而且相當嚴格，一收工卻像個大孩子般，是個幽默又 Nice 的人，我和導演雖然語言不

通，只能用很簡單的破英文加上比手畫腳溝通，但我們對工作的熱忱和不設限的工作態度，以及對表演藝術求完美的想法是一致的，這應該就是合作愉快最大的主因吧！

首次接受西方文化撞擊，功力大增

從前我作為演員是依照導演給的功課練習，但這次合作完全不依劇本行事，導演每天都在推翻原來的劇本，這是一般演員很少面臨的考驗與學習。這時我就非常感謝自己的成長背景，小時候長期獨處練就我冷靜不易驚慌的個性，演出外台戲更要隨時應變突發狀況，隨著環境迅速適應。這些舊有經驗讓我不畏懼的迎接挑戰，也才看到自己更多的可能性。

在工作態度上，我從導演身上學到堅持、對工作負責，也對想做

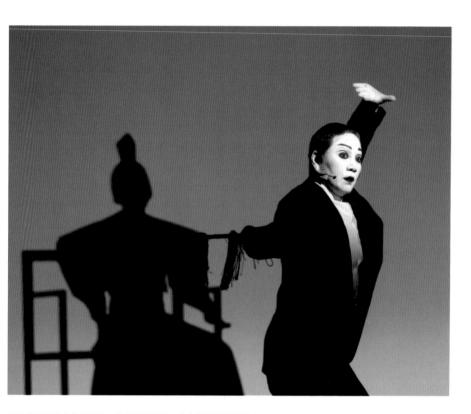

首次受到西方文化的衝擊，幸好順利接球，全方位演出過足戲癮。

的事情永不放棄，真的好奇妙，導演的這些工作態度正是媽媽平日告

誠我做人處事的精神。導演的開放態度也讓我深刻體會到，作品的創

作在一開始雖然是自己的，但一旦推上舞台就是屬於所有人的，可受

公評與借鏡。因而創作必須有突破的勇氣，才能為未來留下值得參考

的演出經驗。

合作過程中，我得以近距離觀察導演帶來的合作班底，示範西方

劇場的工作型態，也看到導演的創造與構思方式。導演的視覺美學也

有自己的一套方式，這對我日後在歌仔戲舞台創作上有很大的激發。

過去是打亮取光，現在則學會以舞台、影像、演員、燈光為整體考量，

讓整個舞台更具整體性。

回想和導演的合作一轉眼已近十年，這是我首次受到西方文化的

撞擊，幸好沒被撞昏還讓我功力大增，感謝這個機緣，讓這些學習成

為我豐富劇團的珍貴養分。

3

跨界

勇於創新，跳出傳統框架

這個角色的外表雖然有男子的魄力、犀利和張揚，內在卻充滿關懷的母性特質，與我平日反串小生，完全的男性特質不同，有許多細微的表現必須更用心在對白語氣的表達，這讓我剛接演時倍感壓力。

跨界，讓思考更開闊

二〇一四年我又跨界舞台劇，接了一個讓人驚奇的角色，白先勇老師《孽子》舞台劇中的楊教頭一角。這原本是個男性角色，電視劇是由丁強飾演，用一種類似江湖大哥的風範，保護著這一群在新公園流連的「青春鳥」。導演曹瑞原想讓舞台劇和電影、電視的表演形式有所區別，提議改由我飾演女同志，沒想到白先勇老師居然拍板同意。

曹導演給我的提示是，《孽子》最大的主題是「親情」，過去著重在父子之間的情感卻少了母親，因此希望透過我這個角色所代表的母性，以安撫式的保護為全劇增加溫暖，彌補母性的缺乏。這個角色的外表雖然有男子的魄力、犀利和張揚，內在卻充滿關懷的母性特質，與我平日反串小生，完全的男性特質不同，有許多細微的表現必須更用心在對白語氣的表達。這讓我剛接演時倍感壓力，幸好在腦海中有

個很類似的鮮明形象，就是與爸爸拜把的乾姑姑。我演出時就是揣摩這位姑姑走路的樣子、說話方式和聲音，沒想到受到觀眾的肯定和喜歡，拓展了另一種表演方式。

我以前認為同志是老天對某些人開了個玩笑，這次的演出帶給我不少新的感受與省思，後來在二○一七年劇團創團二十週年推出《春櫻小姑2──螢姬物語》時深入探討同志議題。跨界演出帶給我的不僅是演技層面的成長，更帶給我以更開闊的想法看待各種議題，將這些思考帶回劇團，以歌仔戲的方式呈現，也把思考帶給更多觀眾。

跳脫框架，表演藝術無國界

這次跨界的機緣讓我跳脫了表演框架，回到劇團又開始想，我可以帶著劇團怎麼跨界？既然歌仔戲是戲曲的一種，那就從音樂開始，

於是我邀請鍾耀光老師為《桂郎君》編曲，用傳統樂器搭上絃樂，開啟傳統戲劇和國樂團的合作，之後陸續也有多檔好戲和國立台灣交響樂團合作，由國家級樂團為歌仔戲演奏。

剛開始跨界合作，劇團有很多人不習慣，因為他們只熟悉過去傳統樂器演奏。跨界國樂團還好，起碼是東方音樂，也屬於傳統藝術，但為什麼要和西方交響樂合作？我和團員們溝通：「時代在變，觀眾口味也在變，表演型態、方法都要調整，才不會被時代淘汰。」後來跨界演出備受肯定，大家才認同表演是可以有許多可能性的。

歌仔戲可以用傳統一桌二椅的方式製作演出，也可以突破傳統，以「台灣歌劇」的形式呈現，或許有人覺得衝突，但我反而樂見這樣的撞擊。不是為了跨界刻意而為，而是不同的表演方式激發了作品的新生命。不論舞台設計、音樂編曲，都可以有不同形式的選擇，對我而言，表演與藝術都是無國界的。

身為資深的一代，除了不斷跨界創新，我也希望豐富年輕團員的可能性。除了演出時讓每位演員在自己的行當戲外嘗試其他角色，也會聘請老師為團員上課加強學習深度，甚至輪流當排演助理、參與管理道具、箱管等幕後行政工作，讓每個人都萬能，才能應變每次措手不及的突發狀況。劇團裡不只戲劇創新，團員和劇團架構組織也要隨著時代不斷翻轉，才有能力應付更多挑戰，走得更遠。

透過跨界挑戰，讓思考更開闊。（左：《螢姬物語》劇照。右：《孽子》劇照，許培鴻攝影。）

3 盛開
左手創新，右手傳統，拚出一片天

4 態度

讓戲劇成為可以帶走的影響力

不是觀眾愛看喜劇我們就做喜劇，喜歡看悲劇就演悲劇，應該帶領觀眾走入歌仔戲的另一個世界，這才是我們做戲的態度和方式。

二〇一八年八月底的那幾天，幾乎每個午後都有場大雨。有天樓下警衛來電說有包裹，同事幫忙取回後才發現，居然是第二十九屆傳藝金曲獎的獎座。傾盆大雨下送達的獎座絲毫未溼，打開盒子，裡面的獎座還帶有上午陽光照射的餘溫，同事開玩笑說：「好像剛出爐的麵包一樣溫暖。」於是大家輪流抱著獎盃，重溫領獎當天的喜悅。

我以《佘太君掛帥》一劇摘下傳藝金曲獎「年度最佳演員獎」。《春櫻小姑——回憶的迷宮》則獲得二〇一六年第二十七屆傳統藝術金曲獎「最佳團體年度演出獎」。劇團有一個櫃子擺滿我多年獲得的獎盃，說實話，我做戲雖不為得獎，但獲得的每個獎對我都很重要，因為那是對我和劇團最大的肯定與鼓勵，也是對我們理念的認同。

3 盛開
左手創新，右手傳統，拚出一片天

喜感或沉重，同樣帶給觀眾思考

二〇一八年最開心的事，就是和編劇陳健星合作兩齣大戲《孟婆客棧》與《夜未央》，一齣顛覆傳統陰間地府的黑暗，劇情幽默喜感。另一齣則挑戰漢武帝的宮廷鬥爭，劇情很沉重。這兩齣完全不同調性的戲卻留給我同樣的人生觀，就是活在當下，把握現在，千萬別想太多，徒增無謂的苦惱。

《孟婆客棧》改編自《聊齋志異》，陰間地府通常給人陰森森的感覺，我和健星有共識，希望跳脫大眾對地府的既有印象，導演吳定謙貫徹這樣的理念，在舞台上創造出一個充滿溫暖和愛的陰間場景。這齣戲的喜感與現代感打破歌仔戲的刻板印象，拓展了年輕的觀眾，讓他們發現歌仔戲可以很時尚，傳統唱腔也很好聽，吸引年輕人持續關注我們的戲。

3 盛開
左手創新，右手傳統，拚出一片天

當中國宮廷戲《延禧攻略》紅遍華人圈的時候，我們也製作了一齣和別人不一樣的歷史宮廷戲《夜未央》。戲中探討深層人性與情感，俗話常說：「人生如戲，戲如人生。」戲是人生的借鏡，哪怕是九五至尊高不可攀的皇帝，也還是個人，必定得經歷生、老、病、死。漢武帝卻想求得長生不老，他的貪心來自於所有人面臨年老的恐懼，那就是死亡。

每次排完戲團員都會聚在一起探討角色，我們常談到《夜未央》的核心問題，其實就是與每個人息息相關的「家庭」問題。漢武帝褪去皇帝身分後也與常人無異，家庭關係是他除了政治以外最耗費心力的事，因此《夜未央》希望帶領觀眾藉由漢武帝的家庭生活，重新思索家庭與自我的關係。

戲裡另外談到「信任」，人與人之間若能多點信任，許多遺憾就不會發生；國與國之間若能多點信任，戰爭或許也能避免。看完戲再

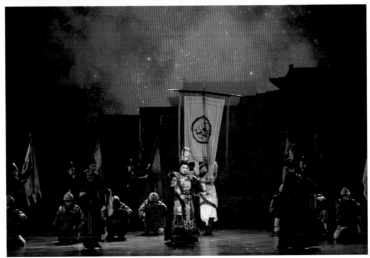

《孟婆客棧》（上）《夜未央》（下）劇照。

3 盛開
左手創新，右手傳統，拚出一片天

回到現實生活，相信觀眾都有很多思考與感受，這就是我做戲最大的成就感。

有思考空間，又不淪於教條

創團二十多年來，我製作的戲劇不僅要求好看，更要求能打動人心。戲不能單純讓觀眾看表演而已，從編劇過程就要思考，究竟能帶給觀眾什麼？我常說：「不是觀眾愛看喜劇我們就做喜劇，喜歡看悲劇就演悲劇，應該帶領觀眾走入歌仔戲的另一個世界，這才是我們做戲的態度和方式。」

因此劇團歷年的戲都各自有想要表達、呈現的創作主題。有時候是針對特定社會現象、議題或事件，把問題提出來和編劇討論，激發出有趣的切入點再改編成劇本；有時候是在聊天過程中剛好聊起一件

有戲劇感又有教育意義的事，進而延伸出創作構想，期待能讓觀眾看完戲後有許多思考空間，但又不淪於教條。

讓歌仔戲不再只是一齣戲，而是可以帶走，可以慢慢回味的一種影響力，這是我對唐美雲歌仔劇團最大的期許。

3 盛開
左手創新，右手傳統，拚出一片天

5 與時俱進

回顧過往，珍惜現在，共創未來

有位戲迷會自己買票邀請朋友來看戲，沒想到被邀請的朋友一試成主顧，隔年竟然打電話給這位戲迷，問今年還會不會贈票，正巧他在國外旅遊，就請朋友自己買票支持，於是從此多了另一位戲迷。

過往的辛苦是最好的砥礪

回想十多歲剛出道跑外台的時候，是披星戴月在過日子。到外地演戲都是坐卡車，卡車速度不快，從台北出發到南部要花上四、五個小時，也常有超載的情況，因為除了載人還有沉重的戲箱與道具，不但違規又危險，但也不得不如此，所以過地磅時都會叫大家安靜不要引起注意。當時的我很天真，覺得坐卡車上爬下很好玩，尤其坐到沒有頂棚的卡車，行駛時天空就在頭頂快速移動，天氣好還可以看到星星，雖然辛苦卻也有另一番滋味。

劇團都是半夜行車，趕著天亮前到廟口，然後開始卸貨。每次一演出都要好幾天，所以除了戲服道具更有團員們的生活用品，像是草蓆、鍋碗瓢盆等。抵達時間太早，廟門還沒開，大家就會隨處席地，把握時間再小睡一下，那種畫面簡直像逃難，更讓我感觸深刻的是，

3 盛開
左手創新，右手傳統，拚出一片天

自己的媽媽也身在其中。

因為親身經歷過，後來自己的劇團外出公演，我都要求行政同事安排好一點的住宿環境，讓大家辛苦演出後能住得舒服，不要再像流浪漢露宿在街頭。我也常跟年輕團員分享這些經歷，過去的外台生活讓我們更懂得珍惜現代的劇團環境，也更砥礪我們莊敬自強，讓歌仔戲就業環境愈來愈好。

口碑永遠是最好的宣傳

在行銷上，過去與現代環境也有很大的不同。以前平面媒體興盛，每次推出新戲都會安排三至四場記者會，彩排也都會有宣傳說明記者會，接著若票房有進展，可能還會再推一次編劇或導演見面記者會來催票。各家劇團都爭相在平面媒體見報，好讓票房滿檔，上至團長下

至行政，大家都得辛苦動員。

近幾年因為科技進步，網路時代來臨，我們發現只要新戲推出的消息在臉書、網路公布，票房就會很快成長，到了戲將上檔時，票房已經幾乎全滿，那麼為什麼還要安排彩排記者會？是為了讓電視媒體及平面媒體有畫面可以報導。載體的改變讓宣傳和行銷手法一百八十度大翻轉，劇團也必須跟上科技進步的腳步，才能更貼近觀眾的需求與脈動。

其實唐美雲歌仔戲團並沒有特別注意所謂的宣傳包裝，因為觀眾就是最好的宣傳管道，依據紀錄，劇團每年演出都會有三分之一的觀眾是固定的，他們已養成等戲的習慣，只要一推出就買單，甚至很多人看完這一檔戲就問下一檔何時演出，這些觀眾都是靠劇團的口碑培養出來的。當然每年也都會有新觀眾的加入，所以劇團一定要推出新戲，讓觀眾每年都有不一樣的感受，許多新觀眾看完新戲後，還會回

3 盛開
左手創新，右手傳統，拚出一片天

頭購買過去演出的影片，因此更加認識劇團。

再來是朋友口耳相傳，有位戲迷會自己買票邀請朋友來看戲，沒想到被邀請的朋友一試成主顧，隔年竟然打電話給這位戲迷，問今年還會不會贈票，正巧他在國外旅遊，就請朋友自己買票支持，於是從此多了另一位戲迷。這種情況不少，也慢慢累積出更多戲迷。培養年輕觀眾也是我們劇團積極努力的工作，目前成效還不錯，常常可以看到年輕觀眾現身。

我認為觀眾口碑就是最好的行銷，和過去不同，現在因為媒體曝光而買票的比例並不多，來看戲的幾乎都是支持這個劇團的戲迷，他們不在意演什麼，只要是劇團的作品就會捧場，因為他們相信唐美雲歌仔劇團就是品質保證，這也是我一直以來努力的目標。

經營劇團是門大學問

很多人會訝異：「唐美雲歌仔戲團沒有金主。」我們做戲的方式都是先做再說，做到一個階段就會知道有無虧空或缺多少錢，資金來源主要來自我的拍戲收入，不足才會想其他辦法。有些好朋友來看戲，一看製作規模就知道成本很高，都會主動關心幫忙，資金也就積沙成塔，我都很感謝。不過我都還是希望靠自己拍戲收入來貼補就好，這樣更踏實。

經營劇團是門大學問，至今我都還在學習，常有人問：「導演、製作人、演員、藝術總監、團長，妳最喜歡哪個身分？」對我來說，演戲當然是最快樂的，但是行政工作可以和劇團人員一起合作，更有參與感及學習的機會。尤其劇團和一般公司正常上下班的工作模式不同，劇場公演的狀況不多，但外場公演就常有許多突發狀況，必須隨

時有應變能力，這也是一種很好的工作訓練，讓我深深樂在其中。

過去的經驗讓我們懂得珍惜，環境的快速轉變則提醒我們與時俱進，要隨著時代與觀眾的需求不斷進步，才能更具競爭力，讓歌仔戲愈來愈興盛流傳。

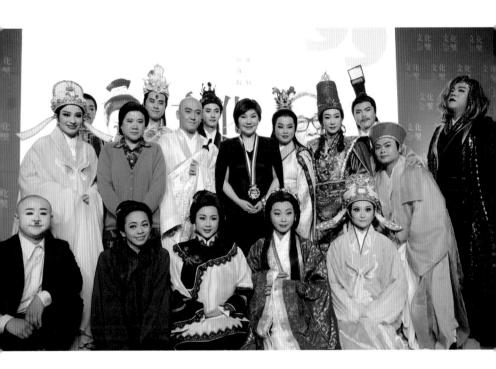

獲得第三十八屆行政院文化獎肯定。

3 盛開
左手創新，右手傳統，拚出一片天

6 尊重生命

毛小孩也是親親家人

隔了幾天，醫院通知我小狗可以出院了，當時已經是晚上，只好先偷偷帶回家藏在我的房間，沒想到家中原有的那隻狗嗅出房間有另一隻狗的味道，不斷在門口徘徊引起注意，媽媽一打開房門，馬上露餡……

偌大的辦公室裡，大家各自安靜忙著手邊工作，我正和來訪客人開會，突然傳來「汪、汪、汪」幾聲狂吠，辦公室裡的同事早就習慣這是「小酷」，但初來的客人著實嚇了一跳，我走到辦公室門口喊了「小酷」一聲，原來牠只是想和團員的孩子玩，怕被罵又忍不住貪玩的模樣，讓人忍俊不住。

小酷是唐美雲歌仔戲團的團狗，劇團二十週年團慶的標誌中就有牠，大家甚至戲稱牠為團長。小酷的英文名字叫 Cookie，原是劇團裡一名樂師婚前養的狗，樂師結婚懷孕生了兩個孩子後，因為小孩對狗毛過敏，就把小酷送來劇團。小酷和劇團有緣，只要來到劇團就開心得不得了，是隻相當聰明的狗，大家也都喜歡牠，後來就乾脆留在劇團了。

養寵物對我來說不是新鮮事，自己家裡也養了三隻狗，第一隻狗已經終老往生，目前還剩兩隻互相作伴。但說起養狗過程倒是非常曲

3 盛開
左手創新，右手傳統，拚出一片天

折，為了讓投反對票的媽媽同意，我費盡心思跟媽媽過招、打間諜戰，結果現在媽媽疼狗疼得不得了，想起來實在好笑。

為了養狗，差點被趕出家門

其實我一直有養狗的念頭，但媽媽認為我排戲、錄影都快忙不過來了，根本沒有多餘的心力與時間好好照顧，到最後一定會落在她身上變成她的責任，所以極力反對。後來因緣際會在朋友家遇到一隻流浪狗要送養，我抱在懷中根本捨不得還給朋友，回家跟媽媽說，媽媽一開始還是堅決反對，但人家說世上沒有強過子女的父母，的確是這樣，媽媽看我那麼想養終於答應，但也一再叮嚀沒有下次。為了不讓媽媽太累，我到哪裡都把小狗帶進帶出，遇到排戲、錄影工作的時候就拜託朋友照顧，媽媽捨不得我這樣辛苦，終於鬆口說：「放在家裡

我幫妳照顧吧！」

真沒想到有一就有二，某個颱風夜裡，有隻流浪狗因為車禍受傷滾到我的車下，我緊急剎車後趕緊把牠送到醫院救治，終於救回一命，不過出院後該怎麼辦呢？我又回家找媽媽商量，不出所料，她一口回絕：「家裡有一隻狗就夠了。」

隔了幾天，醫院通知我小狗可以出院了，當時已經是晚上，只好先偷偷帶回家藏在我的房間，沒想到家中原有的那隻狗嗅出房間有另一隻狗的味道，不斷在門口徘徊引起注意，媽媽一打開房門，馬上露餡，氣得質問我：「為什麼又多了隻狗？」我委屈的說明原委：「牠才剛出院實在沒地方去才先來我們家，我已經在幫牠找主人了。」後來忙了幾天還是沒有找到合適的主人，媽媽只好再次妥協。

又有一次我到高雄拍戲，外景場地躲了一隻流浪狗，常常在角落看著我們拍戲，但聽說因為衛生問題已經引起附近居民的不滿，眼看

就要通報捕狗大隊來帶走，我實在不忍心，只好又偷偷帶回家了。媽媽無奈之餘下了最後通牒：「家裡最多只能養三隻狗，如果妳再帶狗回家，那就必須送走一隻。」甚至說出重話：「若再不聽話，最後被請出去的會是唐美雲。」聽了媽媽這句話，我知道事情大條了，三隻狗真的已經到了媽媽極限，再也不敢帶狗回家。後來再遇上流浪狗只好四處拜託朋友幫忙安置，直到知道牠們有了好人家，才能安心。

童年曾被狗嚇得滿街跑

　　幼年的我其實有一段時間很怕狗，當時爸爸常常在晚上八、九點鐘叫我去巷口的柑仔店買東西，走出三合院後要經過一條很黑的巷子才會到，更可怕的是，有一隻鄰居養的狗很凶，常會從暗巷裡突然竄出，朝著我狂吠。爸爸教我，只要蹲下身子假裝要拿石頭，狗就會嚇跑，

我只好硬著頭皮出門了。

果然，心裡愈是害怕就愈會碰上。有次我才走出巷口，那隻狗就站在面前看著我，我只好慢慢移動，心中想著千萬別跟過來。才想著，一回頭牠偏偏就跟著，我只好照爸爸教的方式蹲下，一開始還有效，兩三次之後牠不但不離開，反而跟得更緊，我嚇得跑了起來，沒想到牠也跑著追過來，直到出了巷子比較亮也開始有人潮了，牠才離開。

好不容易買完東西要回家，想起剛才的恐怖經驗，我決定拿塊石頭壯膽，戰戰兢兢走到巷口沒看到牠，就想趁機會拔腿快跑，沒想到反而驚醒了那隻狗，一路狂吠追著我跑，幸好到了家門口就停下不追，我才鬆口氣走進家門。這段回憶跟現在的我成了很大的對比，這也是緣分，誰知道當年那麼怕狗的我，長大後竟然成了愛狗一族，甘願為牠們跟媽媽極力爭取，也要帶在身邊。

3 盛開
左手創新，右手傳統，拼出一片天

為流浪動物請命，用愛陪伴

　　很多人問我為什麼特別喜歡狗，我覺得狗是人類最忠誠的朋友，電影、小說或新聞中常有忠犬救主的故事，讓我很感動。小時候雖然害怕鄰居家的狗，但覺得自己養的一定不同，而且可以常陪伴獨自在家的我，當時的家庭環境當然不可能實現我的願望，等到自己長大有能力了，看到這些流浪的小狗自然生起憐惜之心，想盡一份心力多幫助牠們。

　　還記得多年前曾看過一部紀錄片，片中有一對剛斷奶的小狗被棄養在涵洞裡，兩隻幼犬瘦弱無比，甚至全身都感染皮膚病，幸好被住在附近的人發現了，固定帶食物去餵養。有天，動物保護協會的人接獲消息來看牠們，幫牠們做檢查時，其中一隻竟跑了出去，但又不時回頭看，不像是逃跑而是要帶人去哪裡。工作人員跟著走才發現，涵

洞另一端還有一隻小狗倒臥在地上，靠近一看已往生多時，帶人來的那隻小狗似乎不知道同伴已經離開，還不斷推著牠，像是要叫醒牠，直到被工作人員抱走，還依依不捨的一直回頭望著同伴。這一幕讓天生哭點低的我哭到停不下來，幸好結局是這兩隻毛小孩被收養後快樂健康成長的模樣，才讓我破涕為笑。

不光是狗，愛動物的心讓我很關注流浪動物議題。台灣的流浪動物問題源自於數十年前經濟起飛的時期，當時家家豐衣足食，加上少子化，很多家庭只有一、兩個小孩，個個都是祖父母和父母心中的寶，孩子看到可愛的動物，尤其是狗和貓就會撒嬌想養，可是養小動物並不簡單，小孩玩幾天後對寵物的熱情逐漸退燒，照顧的責任就落到父母身上，忙著上班又要顧家的大人們多半也無暇顧及，於是許多原本備受寵愛的小動物就淪為被丟棄的流浪動物，牠們的命運實在讓人心疼不已。

3 盛開
左手創新，右手傳統，挣出一片天

街上、公園裡處處可見流浪狗貓，不但造成環境衛生問題，更因為隨意穿梭在巷弄間影響行車安全。幸好這幾年隨著政府相關單位開始重視動物保育而修法，加上民間團體的努力，流浪動物數量已經大幅減少。解決流浪貓狗問題最好的方式並不是撲殺也不是安樂死，而是結紮，這才是從根源解決問題。

每當有演講、上課等面對群眾的機會時，我都會談及流浪動物的問題，希望為動物們請命，喚起大家的關懷心。飼養前請冷靜思考，是否有能力和耐心長期養育，絕對不能衝動行事。真的決定飼養，也希望能以「領養」代替「購買」，現在很多單位都有中途安置的善舉，鼓勵大家領養。不但可以解決流浪動物問題，也杜絕販賣動物的不人道行為。一旦認養了，就要把毛小孩視為家人不離不棄，用愛陪伴牠們短暫的一生。

多期待在不遠的未來，每一個毛小孩都能擁有幸福的家。

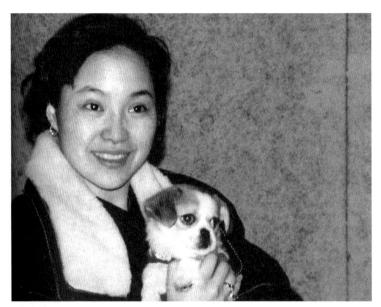

每個時期都有與愛犬合影的照片。

3 盛開
左手創新,右手傳統,拚出一片天

7 善念

體悟生命，發願終生茹素

躺在病床上忍受疼痛煎熬的我不禁想到，才割這麼一刀就如此疼痛，那許多葷食料理像活魚三吃，或其他強調新鮮的雞、鴨、豬、牛料理等等，動物都是在清醒的狀態下硬生生被刀割，一點一滴慢慢流失生命，不是更痛苦、更殘忍嗎？

從小就有佛緣

　　我是佛門的小孩，很小的時候就有這種感念。每當看著爸媽拜祖師爺、在廟會前演出外台戲、看見眾生在廟中求神拜佛，內心都會感到歡喜。讀小學時，因為爸媽常外出演戲，家裡拜拜的事自然由我負責，記得家裡的佛桌很高，每次拜拜我都要踩著凳子，隨著身長一年年增長，腳踩的凳子也由高凳變成小板凳，每日持香燒香早已成為我生活裡的一部分了。

　　鄰居覺得很有趣，六、七歲的小孩拜拜能和神明祝禱些什麼？其實我也不知道該和神明說什麼，但我想到爸媽在外工作最需要平安，印象中聽過「國泰民安」，似乎是差不多的意思，於是每日一柱香時念念有詞，求的就是「國泰民安」。這樣的祝禱多年來一直沒變，只是長大後懂了這四個字的意思，會再接著祈求自己的心願，像是請神

明保佑媽媽和我身體健康，再求唐美雲歌仔戲團業績蒸蒸日上。

也許是這些因緣，讓我感覺自己與佛特別有緣。有次媽媽擲筊問卦，一直問不出結果，要我幫忙繼續問。沒想到我一擲居然就是「聖筊」，媽媽覺得很不可思議，奇妙的是，這樣的情況後來又發生了好幾次，現在媽媽只要有事問神明，必定叫我來問卦求解。

體悟生命，發願茹素

在我三十歲那年，媽媽因病住院開刀，當時爸爸已往生，與媽媽相依為命的我很擔憂。聽人說，吃素可以為父母祈願，把福氣過給父母，所以我便在醫院發願茹素，把功德迴向給媽媽，也開始了吃素的因緣。

後來身體因為一些狀況必須開刀，本來只需要半身麻醉，怕痛的

我在進手術房前臨時要求改做全身麻醉。如我所願，動手術時完全沒有感覺到疼痛，萬萬沒想到，麻醉藥消退後，椎心刺骨的疼痛讓我無法入睡，至今難忘。躺在病床上忍受疼痛煎熬的我不禁想到，才割這麼一刀就如此疼痛，那許多葷食料理像活魚三吃，或其他強調新鮮的雞、鴨、豬、牛料理等等，動物都是在清醒的狀態下硬生生被刀割，一點一滴慢慢流失生命，不是更痛苦、更殘忍嗎？

我終於體悟到，所有生靈都是有血有肉、有知覺有感情的。當下我很懺悔，想起過去吃了那麼多葷食，實在非常不應該，決定從此終身茹素，至今已持續二十多年了。

健康又減碳，吃素好處多

不僅自己吃素，我也常跟朋友分享吃素的好處。吃素一段時間後，

所有生靈都是有覺知有感情的，吃素不光是慈悲，更對自身健康、環保有益。

我不只是身體感覺比較輕鬆，工作時總是可以保有清晰的頭腦、過人的精力。更讓大家羨慕的是，即使夜以繼日忙碌工作，我卻還能保持良好的膚質。我的親身經歷讓大家看見，吃素可以讓身體內的血液更乾淨清澈，減少身體的負擔，活得更健康。

除了分享吃素對自身的好處，我也經常提醒大家關心身處的地球與環境，因為一旦地球發生危機，所有你愛的家人、朋友，全都會面臨危險。健康蔬食也是環境保護的一環，許多資料顯示，地球暖化傷及大自然的成長和發展，蔬食不僅健康也減碳，雖然只是小小力量，但若每個人都能從生活面、飲食面做起，微小力量也能匯集成巨大能量。

8 信念

以戲弘法，堅定道心

從為了媽媽吃素、為了拍攝佛教戲吃素，到最後真正懺悔決定終生茹素。這些因緣一層層堆疊，讓我在拿到劇本的那一刻便能很快貼近高僧的心境。我深刻感受到，世上沒有偶然的事。

種善因，結善果

很早我就在電視劇中演過宗教戲，劇裡引用了許多佛教因緣故事，當時深受感動，心中想著有天要把這些故事搬上大舞台。成立劇團後，這個心願終於可以實現。

二○○九年唐美雲歌仔戲團的年度大戲《宿怨浮生》就是一個闡述因果的故事。劇中德高望重的知玄大師膝上突然長出人面瘡，疼痛難耐，遍尋名醫後依然沒有成效。後來經過迦諾迦尊者的指點，才悟出前世的因果。故事結局是在迦諾迦尊者的開導下，冤親債主放棄仇恨，結束了十世的宿怨。要對年輕人說佛法、談因果，光講述深奧道理他們很難接受，但透過戲劇效果就很容易深入人心。

我也喜歡用生活為例談因果：「肚子餓了是因，吃了覺得飽足就是果。不論吃了乾淨的食物沒事，或是吃了不衛生的食物身體不適，

都是一種結果。因為貪吃、亂吃造成不舒服，正是自食惡果。」有些年輕人會說，我一直有在做善事啊，為什麼沒有得善果？我都會勸他們：「不要急，要看得遠，不要因有所求而做，為善是理所當然的事，只要凡事行正道，善果自會來。」

小時候媽媽常教我要幫助他人，心存正念。媽媽教我是因，我力行實踐，果就會結在我身上。等到長大進入社會工作，再把善念傳出去，又在別人身上結出善果，這就是一種善的循環，生生不息。

跟著願力，以戲弘法

很多人都知道，我二十歲時曾經想要剃度出家，因為捨不得媽媽才放棄這個念頭。後來演出許多和佛法有關的戲，從「菩提禪心」到「高僧傳」，演過那麼多高僧故事才知出家不易，並沒有當初我想像中那

麼簡單。無論是玄奘大師的求法精進，鑑真大和尚的傳法布施，鳩摩羅什的說法忍辱，每一位大師皆以身作則，行持菩薩道，從劇中我深刻感受到高僧弘法歷程的辛苦，他們以堅定的道心弘法立身、求法傳法、不怕考驗，哪怕犧牲性命，始終維持心念不變，讓人十分感動。

大愛電視台製作的「高僧傳」不同於一般電視劇以商業市場作為最大考量，完全以弘法為宗旨，是證嚴上人的方便法門。藉戲說法能讓觀眾輕鬆接近佛法，並且深刻感受、領會。不僅如此，也是用另一種方式為歷代高僧作傳，藉此彰顯大師們的精神風範，期許佛弟子乃至一般觀眾都能學習、效法。

近六年保持圓頂的我，在「高僧傳」錄製、演繹過程中也學習到很多，以前都是為了戲劇效果演出，現在更能以真實的心境演繹。雖是拍戲，對我卻是成長、吸收、感恩，更讓我內心法喜充滿，圓滿了二十歲想出家的願望。目前已完成玄奘法師、鑑真大和尚、鳩摩羅什、

3 盛開
左手創新，右手傳統，拚出一片天

多次赴日本拍攝《空海
大師》《最澄大師》。

六祖惠能、空海大師、法顯大師、道濟禪師、憨山德清大師等十多位高僧的故事，還有許多位持續製作中。

《鑑真大和尚》是位仁慈的僧人，他為了弘法六次東渡日本，其中五次因緣未足，不是遇到狂風暴雨，就是船遇淺灘漂流到其他地方，要不就是弟子捨不得師父年紀大還要外出弘法，只好告官藉以阻止師父出門，這段情節也讓我為他們師徒間的情誼動容。

在《智者大師》的故事中，我從學徒演到師父。扮演徒弟時，和師父間互動是一種方式，但當我成了師父，和徒弟間的互動又是另一種方式，教導弟子、培育僧才，和現實環境中帶領青年團有許多不謀而合的地方，讓我更能揣摩這種心情。

在這些大師的故事裡，我深深感受願力真的不可思議。發願容易恆持難，每個人都可以發願，但到底有沒有那個心，能不能執行，甚至堅持到底才是最困難的事。所以我也發願堅定信念，提醒自己要跟

3 盛開
左手創新，右手傳統，拚出一片天

著願力走，好好傳承和弘揚歌仔戲。

　　回想這一生，和歌仔戲及佛教的因緣都是冥冥中早已注定，我因歌仔戲接觸佛法，又因學佛而能以歌仔戲詮釋高僧故事。茹素二十年似乎也是為演出「高僧傳」預做準備，從為了媽媽吃素、為了拍攝佛教戲吃素，到最後真正懺悔決定終生茹素。這些因緣一層層堆疊，讓我在拿到劇本的那一刻便能很快貼近高僧的心境。我深刻感受到，世上沒有偶然的事，每個人來世上都有一份責任，只要用盡全力，那麼一生做好一件事就已足夠。

赴柬埔寨拍攝《真諦大師》。

3 盛開
左手創新‧右手傳統‧拚出一片天

9 無悔

媽媽是我的天，歌仔戲團是我的地

媽媽說：「一個女孩子野心怎麼那麼大，好好演戲不好嗎？」我安慰她：「這只是摸索的過渡時期，以後一定會變好的，妳不是希望我繼承妳跟爸爸的心願，好好發揚歌仔戲嗎？,自己成立劇團才可能實現這個夢想啊！」

家人是我一生最大的支柱

我能走到今天，人生小有成就，最要感謝的就是媽媽和姐姐，從小時候學唱戲到登上舞台，甚至成立劇團，不管我遇到任何情況，好與不好她們都無條件支持著我，所以我常說：「家人是我一生最大的支柱。」

從小到大，我深深體會到媽媽對歌仔戲的那份情感，為了歌仔戲，她甘願從千金小姐走入戲班。一生相夫教子，為歌仔戲、為家庭、為小孩不辭辛勞，打落牙齒和血吞，始終堅定不移，為自己的理想努力打拚。即使年老也不願割捨，繼續演出外台戲，我考量到這是她的興趣，到了劇團也有朋友可以聊天，比較好打發時間，而且不是演出重要角色，演場戲吃頓飯就可以回家，大家也都很小心的照看她，也很贊成。後來媽媽的髖骨受傷，戲台必須爬上爬下，對她身體的負擔太

大，為了安全我只好勸阻她再去，媽媽也妥協了。雖然從此退出舞台，但在歌仔戲的路上，媽媽是老師更是前輩，始終引領著我。

成立劇團的前期，我知道媽媽會擔心，所以沒讓她知道狀況。成立兩三年後有次接受媒體採訪，才談起創立劇團的種種艱苦，問我這樣亂花錢難道不怕最後連房子都保不住，只能睡路邊嗎？我安慰她：「情況沒那麼嚴重，不用擔心。」媽媽說：「一個女孩子野心怎麼那麼大，好好演戲不好嗎？」我繼續安慰她：「這只是摸索的過渡時期，以後一定會變好的，妳不是希望我繼承妳跟爸爸的心願，好好發揚歌仔戲嗎？自己成立劇團才可能實現這個夢想啊！」媽媽聽了沉默很久，才說：「我當然希望如此，但妳也要量力而為，不要讓自己那麼辛苦。」雖然擔心，媽媽還是選擇支持我、相信我，她的精神支持讓我更有力量度過種種難關。

人生與歌仔戲路上的善緣

我總是感恩，能為歌仔戲做些事情是我這輩子永遠不會卸下的責任，更是義務。許多人說我為歌仔戲奉獻許多，但其實歌仔戲帶給我的更多。歌仔戲讓我有能力養家，也讓我找到發揮長才的舞台，豐富了我的人生，陪我走出自己的一片天。

歌仔戲更讓我認識了許多前輩，在他們身上學到許多人生經驗與待人處事之道。像是咪姐（小咪），劇團裡只要有人需要協助或有不足，她都會馬上提出建議，不藏私的分享多年經驗。有時候我忙於電視錄影，咪姐也會幫忙看顧學生和團員，讓我沒有後顧之憂。年姐（許秀年）身體虛弱卻還是非常支持劇團，一直都是我在歌仔戲界的好搭檔。貓姐（王金櫻）個性開朗又熱心助人，這些老朋友都是因戲結識，最後成了一輩子交心的善緣。

「媽媽是我
的天，歌仔戲團是
我的地。」這句話
是我一生最好的
寫照。歌仔戲早已
和我的人生密不
可分，是我今生無
悔的選擇。

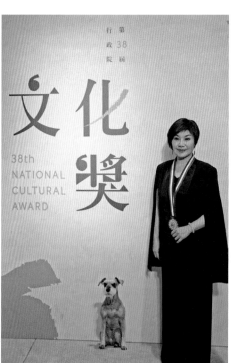

右上：一九九一年以《鐵膽柔情雁南飛》第一次獲得北區地方戲劇比賽最佳小生獎。
右下：第一次以小旦演出全本歌仔戲。
左：榮獲第三十八屆行政院文化獎。

附錄

善緣

親友眼中的唐美雲

1

她不是小生，
她是女超人

出道逾五十年，人稱「小貓仔」的國寶級藝師王金櫻，與唐美雲在河洛歌子戲團結識。資深演員小咪是歌仔戲界的百變精靈，也是唐美雲在歌仔戲舞台並肩合作超過二十年的摯友。唐美雲是怎麼樣的一個人？她們異口同聲說：「是個重情義的『女超人』。」

喜歡看歌仔戲的朋友，應該對唐美雲、王金櫻、小咪都很熟悉，她們從河洛歌子戲團合作至今，始終堅持在保留傳統歌仔戲的精髓下，隨著時代創新突破，形成新興的精緻戲曲文化。

此外，劇團屢獲大獎肯定，唐美雲更感謝一路以來相挺的工作團隊，其中舞台設計王世信、影像設計王奕盛都是長期和唐美雲歌仔戲團合作，共同打造出令觀眾耳目一新的視覺，也是劇團每一齣戲重要的幕後推手。

美雲是有藝又有德的無私藝師

王金櫻第一次與唐美雲合作的戲齣是河洛歌子戲團的《曲判記》，在排練相處的過程中，她告訴團長劉鍾元先生，唐美雲這個小生確實是可造之材。歌仔戲圈內有句行話：「三年出一個秀才，十年出不到一個戲才。」唐美雲正是難得一見的戲才。

藝術是無底深坑，要不斷學習、追求進步，更重要的是有藝還必須有德，唐美雲在王金櫻眼中，就是有藝有德的藝師。一路看著唐美雲離開河洛創立劇團，王金櫻內心感觸頗深，為了薪傳，唐美雲無私無我，用心傳授學生，全然把傳承歌仔戲當作一生志業。近期（二○一九年）唐美雲聘請王金櫻到劇團教授學生唱念功夫，王金櫻深刻感受這些學生實在幸福，忍不住告訴他們：「你們真有福報，遇上這樣一位有疼心（愛心）的藝師。人說歹先生出沒好學生（差勁的老師教

不出好學生），這麼優秀的藝師將你們帶在她的身邊，你們要珍惜。」

不僅對藝術、對傳承極盡所能的奉獻，唐美雲對前輩、朋友的關懷與付出更是沒話說。有一事王金櫻始終放在心底，她回憶二十幾年來，每到農曆新年，第一通電話肯定是接到唐美雲的祝福，數十年如一日。一句「貓姐，新年快樂」代表的是唐美雲的真誠以及對她的情誼。

上：小咪、邱坤良、唐美雲。
下：王金櫻與唐美雲排演《新梁祝》。

身教和言教一樣重要，尤其是重視倫理的戲班，尊師重道是應該具備的品德，也是藝師對學生們的深切期許。唐美雲對長輩、前輩的敬重眾所皆知，圈內對她為人處事的態度讚聲不斷，但王金櫻認為「有麝自然香，何必當風颺。」唐美雲的好她已是看在眼裡、記在心裡，外面的聲音聽多了，也比不上內心實在的認同與稱許。只是，王金櫻始終為唐美雲的健康感到憂心，知道她鎮日為團務繁忙，無暇停下來好好休息，希望她能夠多加照顧自己，因為還有很多學生要跟隨她、還有好多事要做，有健康的身體才能繼續傳藝。這是王金櫻對唐美雲的心疼也是最真心的祝福。

只要唐美雲歌仔戲團在，老姐妹一定有飯吃

在小咪眼中，唐美雲很認真，可以說是沒有缺點的人，年少的她

話不多很安靜，只有排戲時才會和人討論劇情，和現在完全不同。可能是成團後需要她決定的事情太多，漸漸就變得很會說話了。

據小咪多年觀察，唐美雲有個習慣相當與眾不同，別人排戲時，她不但不會離開、休息，反而認真觀摩，藉以吸收別人演戲的方法，再加上從小就接觸野台戲，耳濡目染之下，練就她超快的反應，導演只要給個指示，立即就能吸收，再用自己的方式詮釋出來。

每天一起排練討論劇本，劇團成員相處的時間往往比家人還多，彼此之間都有很深厚的情誼，早已培養出革命情感。唐美雲對團員和學生如同家人般關愛，有問題就溝通了解，不曾當場斥責。除了帶團的唐美雲外，小咪和許秀年也會提早到排練場，和年輕團員溝通或指導演技。小咪很感謝唐美雲：「她派角色都會尊重我，合作的時間愈久就愈覺得她做人真的很棒。」

唐美雲曾經說過：「只要唐美雲歌仔戲團在，就一定會讓老姐妹

有戲唱、有飯吃。」對此，小咪說：「美雲做任何事都很低調，埋頭苦幹只為實現目標，雖然沒有當面承諾過我們什麼，但一直用行動表示。所以我也告訴她，只要妳需要我，我就會陪妳演一輩子。現在我很少接外面的戲了，美雲要我演什麼我就演什麼，既然要陪她，那就陪到底。」這些對話足見兩人的情深義重。

唐美雲剛成立歌仔戲團時，大家都不看好，沒想到一轉眼已經二十多年，在她的帶領下，劇團的聲勢蒸蒸日上。想當初一個演外台戲的小孩，為了達成爸爸的心願成立劇團，一路堅持，實在令人感佩。

小咪還透露，唐美雲最厲害的一點就是每天都在開會，還要拍攝大愛歌仔戲和電視劇，好幾天不睡覺仍然可以精神奕奕，大家都稱呼她是女超人。看唐美雲這麼拚命，小咪希望劇團可以長長久久，也盡快培養出接班人，減輕她的負擔。

因為信任，她不惜籌措經費完成舞台設計

王世信是國內知名的舞台設計，和唐美雲合作至今已有十四年，第一齣共同打造的戲是《無情遊》，隔年就入圍金鐘獎最佳傳統戲劇節目獎。王世信表示，合作必須彼此互信，唐美雲個性開朗，只要覺得此人值得信任，就會放手讓對方發揮創意。

王世信說：「劇團早期的演出比較遵循傳統，製作《無情遊》時，我提了一個和過去完全不一樣的想法，剛開始美雲有些擔心，但還是覺得不妨一試，試完效果不錯就放手讓我做。對我來說，這是一種良性的互動，對她而言恐怕是惡夢的開始，因為她必須籌措經費來完成我的設計，但她從沒二話，所以每次我都會掏空心思，期待讓戲迷看到不同於其他表演的內涵，這也是和美雲合作最有趣的事。」

就王世信的觀察，唐美雲帶團是真心把團員當家人，這是她的特

質。即使年輕團員來來去去也不會放在心上，因為她知道每個人都有自己的考量，若團員想到外面看看世界，她會放手祝福。但如果想回團工作，只要有缺額，也會心無芥蒂讓對方進團。

唐美雲有一種領袖魅力，很多事即使心知肚明也從不和人計較。

從合作《無情遊》開始，王世信就發現，只要有人提議戲太長需刪減，唐美雲就會搶著說：「刪我的戲！」盡量把演出機會讓給別人，從不計較錢多錢少或戲多戲少，因而被笑稱是「唐美雲刪我歌仔戲團」。

劇團每年至少都會推出兩檔大戲，一齣在國家戲劇院，一齣在城市舞台，她都盡量安排年輕團員演出，讓他們有表現的機會。

唐美雲的記憶力好到令人驚訝，道具的位置說過一次就能記住。

另外，她聽覺與視覺的感受能力很強，與舞美設計開會溝通，總是順利又愉快。王世信說：「美雲雖然沒有受過正統的劇場訓練，但多年的薰染學習，大大提升她劇場美學的修養，也常有許多獨到的想法。」

就這樣不斷進步的唐美雲，運用創新手法重塑歌仔戲，卻又未曾背離傳統唱腔與基本功，因而讓歌仔戲受到廣大年輕戲迷的喜愛，不再只是老一輩的休閒娛樂了。

不張揚宣傳，唐美雲默默在做傳承

影像設計王奕盛是在二〇〇九年唐美雲製作《宿願浮生》時開始合作的，他透露與唐美雲認識的十年間，從未聽過別人說她壞話，都是這位團長很開明、老師很棒的讚許。據他所知，唐美雲異常忙碌，卻可以記住每一個工作夥伴，劇場進進出出的人員多達上百，幾乎每個人都能受到她的照顧，這點令人相當敬佩。

王奕盛記得有次排練到很晚，接著製作群還要開會，他突然喘不過氣來，唐美雲見狀很擔心，詢問過後說要為他準備中藥、調理身體，

附錄
親友眼中的唐美雲

當天又忙又累王奕盛根本沒把這句話放在心上。會後已是深夜十二點，唐美雲馬不停蹄開車到中南部趕通告，過了兩週才回到台北，然後拿了一瓶中藥放在他桌上。「這真的令我很感動，她工作那麼忙碌，卻不忘關心身邊的人，把每個人都當做家人，看到誰有急難第一時間都會伸出援手，甚至對流浪貓狗也一視同仁、發揮愛心。」

唐美雲無私奉獻也反映在工作上，合作多年王奕盛深刻感受到：「現在很多劇團都在談傳承，但我認為只有唐美雲默默在做傳承一事，多年來不申請任何經費，一字一句親身教戲。」唐美雲歌仔戲團可以克服萬難延續至今，很大的一部分原因是大家感受到唐美雲的真心真誠，因而願意自動自發投入。

上：唐美雲、王奕盛、王世信、方美蒨。
下：王世信、王奕盛、邱逸昕。

2
真誠照顧
身邊每個人的大家長

一直致力培養新秀、給予年輕人表演舞台的唐美雲，三十歲就開始教授歌仔戲，也提拔好幾位受到矚目的新生代、中生代演員，如今這些優秀的演員仍在歌仔戲的舞台上持續努力，也十分感謝唐美雲的栽培。

除了前場人才的培養，創立劇團後，唐美雲眼界看得更廣更遠，為了讓歌仔戲永久流傳，她不再只是一名教授唱腔功法的藝師，更身兼團長和製作人的職務，深刻察覺幕後製作團隊同樣不可或缺，因而開始培育幕後人才，舉凡導演、編劇、舞美設計、音樂設計，更大膽啓用年輕人，委任他們製作年度大戲，讓他們盡情發揮。

唐老師將歌仔戲帶到另一個頂峰

在劇場、電視、電影圈都很活躍的吳定謙，憑藉本身對戲劇的敏

銳度和才華，成功執導數部受歡迎的舞台劇。唐美雲看中他的這份能力，二〇一七年邀請他參與《春櫻小姑２──螢姬物語》的導演工作。

起初吳定謙以為唐美雲的「邀請」只是一句戲言，並沒有放在心上，哪裡知道唐美雲是來真的，對傳統戲曲戒慎恐懼又躍躍欲試的他，本著滿懷的熱情與尊敬的心，正式接受唐美雲的邀請。

由於本身也有相當豐富的演出經驗，吳定謙談到：「在和唐老師合作之前，對於她在各個不同領域的表現感到十分驚艷，無論是歌仔戲、舞台劇、電視、電

吳念真夫婦與吳定謙、唐美雲。

影，一個表演者能在這麼多不同的媒介裡獲得極大的肯定非常不容易，代表她有相當大的靈活度。」

正式和唐美雲合作、近距離接觸後，吳定謙驚訝的發現穩重的唐美雲其實私底下滿懷童心，常常在排練場和他一起激盪創意，「她很愛玩，不會為自己的表演和作品設下框架，而且尊重每一個創作者，一同找出讓觀眾耳目一新的想法。」

唐美雲的創作熱情感染了吳定謙，但最讓他敬佩的是，以唐美雲的社會地位還能如此親民，完全不會因為獲獎無數、擁有藝術家頭銜就堅持己見，對人對事對創作皆包容、尊重，是最難能可貴之處。

稱唐美雲「姑姑」的李文勳，在劇團裡負責編排武戲。近年來多次受唐美雲的邀請，與劇團密切合作，李文勳覺得唐美雲擁有「愚公移山」的精神，明明知道創團做戲是賠錢事，仍然勇氣十足不放棄，只求最好的舞台呈現。李文勳說：「唐美雲歌仔戲團創團二十週年所

演出的《佘太君掛帥》，讓我深深感受到劇團和唐老師已經創造出一個台灣戲曲界的品牌，這一路走來，她跌跌撞撞克服各種困難，最終將歌仔戲帶到另一個頂峰，讓不同年齡層的觀眾都會想看歌仔戲，這很重要。」

唐美雲的多年努力終於在各種批判聲中得到學者的認同，也讓觀眾願意花錢進場支持，李文勳強調：「唐老師用自己的演藝生命帶動歌仔戲，她本身就是一個媒介。」在李文勳眼中，唐美雲擁有個人魅力，又充滿包容力。她有遠見，也會帶頭做事，而不是擺著老闆架勢指示別人。團員排練《樊江關》，以小生聞名的唐美雲親自指導武旦走位，持刀弄槍每個動作都不馬虎。李文勳表示，後來翻找資料才發現，唐美雲當年曾在台視飾演樊梨花，耍刀的姿勢完全符合京劇武旦的標準式，她眞是以身作則，凡事親自做過才來教導別人。

楊世丞原是接了《子虛賦》的舞台設計才開始接觸歌仔戲，從二

〇一三年至今，他擔任過《風從何處來》《新梁祝》等年度大戲的舞台設計，也是唐美雲歌仔戲團的團務主任，與唐美雲的關係相當親密。

楊世丞談到，剛開始接觸唐美雲，他總是感到緊張、拘束，愈來愈熟稔之後，受唐美雲的照顧，自然而然就會和對方分享自己生活上的趣事，甚而發現唐美雲比較為人不知的一面：「看到可愛的東西，老師也會有少女情懷，像是可愛的貼圖、娃娃等，老師的接受度都非常高，完全沒有世代差距，但一回到工作領域又呈現出專業嚴謹的態度。大家和老師的關係不只是老闆和員工，更像家人或朋友，不論任何私密的事或煩惱都可以找老師談，她很願意幫忙解決。」

楊世丞、唐美雲。

最令楊世丞印象深刻和感動的事是：「有次我的貓咪生病，半夜找不到醫生，只好打電話給家中也有養寵物的唐老師，老師介紹我一位醫生，但當我開車到達醫院，老師已經等在門口，直到貓咪診斷結束。」類似這樣的事在劇團不斷發生，唐美雲把別人的事當成自己的事，總是在第一時間現身，伸出援手。

題材適合、意見可行，唐美雲就願意全力支持

劇本是一劇之本，唐美雲創立劇團之後便堅持選擇台灣本土的創作者，給予表現的舞台與發揮的空間，致力為歌仔戲留下原創作品，讓這份發跡於台灣的文化瑰寶，能夠在優秀劇本的支持下，完整的保存、傳承與發揚。對於唐美雲在戲曲上的用心與奉獻，以及對作者的尊重及信任，編劇陳健星、莊士鋐與游雅惠都感受深刻。

最早加入的陳健星，從二〇一一年便開始為唐美雲撰寫大愛電視台的歌仔戲劇本，並受到唐美雲信任與青睞，二〇一四年起正式編寫劇團年度大戲，創作出許多佳評如潮的原創大戲，如今在戲曲界已漸有名氣。陳健星始終認為能夠與唐美雲共事是一份莫大的幸福：「和唐老師一起工作備受尊重，可以充分發揮創意、展現自己。尤其在劇團裡，老師與所有工作人員都像家人一樣，感情非常深厚。」而唐美雲開放不設限的心胸，更讓陳健星感受到她樂於挑戰的個性，只要題材適合、意見可行，唐美雲就願意全力支持，並且滿心期待搬上舞台演出以饗戲迷。比如《冥河幻想曲》編寫初始，在編劇陳健星與導演戴君芳的討論下，慢慢塑造出角色的個性和定位，唐美雲坐在一旁靜靜聆聽，當聽見自己必須一人分飾兩角，挑戰快速換裝等高難度任務時，沒有二話，腦袋已經開始盤算如何才能完成這個編導靈機一動的構想。唐美雲為戲全心付出有目共睹，即使長年來行程滿檔，總是不

露疲態，永遠保持著精神抖擻的樣子，陳健星認為正是這份為戲奉獻、替人著想的言行風範，感動身邊的人都願意一路陪著她、支撐著她，共同為歌仔戲的傳承盡心盡力。

莊士鋐因為參與大愛台「菩提禪心」系列的劇本創作，開啟了與唐美雲合作的緣分，原本是歌仔戲門外漢的他，非常感佩唐美雲勇於啟用新人、樂於給予機會的人格特質：「老師完全的信任無疑是創作者最大的鼓舞，她對於作品是如此的尊重，對作者是那麼的親切，即使提出專業的建議也始終好聲好氣、毫無架子。」後來莊士鋐在因緣際會下，正式加入了唐美雲歌仔戲團，在擔任企劃與編劇的職務中，開始有機會近距離的與唐美雲相處，更讓他欽佩唐美雲「一心多用、多用一心」的功夫，因為她能夠在百般忙碌之中仍然保持著清醒的頭腦與喜悅的心情，讓他不禁稱讚：「她雖是女子，卻有大丈夫的性格；她雖是演員，卻有開悟者的灑脫；她雖不富有，卻有大員外的樂施。」

唐美雲、游雅惠、莊士鉉。

姬君達、王金櫻、陳健星、游雅惠。

唐美雲、陳歆翰。

游雅惠也是從「菩提禪心」開始與唐美雲合作，而後正式加入劇團擔任企劃與編劇的工作。除了負責「高僧傳」的撰寫外，曾創作專門為「閃亮青年團」打造的兩齣舞台劇，也從中看見唐美雲對編劇的尊重、對戲劇的用心及對年輕演員的栽培：「老師對於題材和內容的選擇不會加以限制，只要覺得有意義，完全放手讓編劇去發揮。由於是特地為青年團編寫的作品，更希望每位團員都能在演出中被看見，表現出屬於他們的亮點。」為劇團新秀量身訂作的大戲，讓游雅惠了解唐美雲對每個團員的疼愛關懷，以及願意花費鉅資將他們送上舞台的心意。她還提及某次錄影完畢，臨時得知當天正好是某位團員的生日，連續拍戲多日都沒睡覺的唐美雲一聽說，似乎有意去參加派對，游雅惠見唐美雲已經累得打盹，希望她能返家好好休息，結果隔日還是聽說唐美雲親自前往祝福。這起事件讓游雅惠深刻認識到，唐美雲無論是對人還是對戲都抱持著一貫的真誠與熱情。

決定合作後她便不曾懷疑我們的能力

姬君達和陳歆翰都是歌仔戲圈內優秀的音樂設計人才，說起他們與唐美雲合作的淵源，就不得不提到一名重要的人物——劉文亮。劉文亮是台灣知名的戲曲樂師，曾任國立戲曲學院歌仔戲學系主任，無論在學校或劇場、外場，可謂是桃李滿天下。唐美雲與他相識多年，長期合作，歷年年度大戲的音樂多是由劉文亮設計，可惜天妒英才，劉文亮在二〇一四年唐美雲歌仔戲團公演《狐公子綺譚》期間驟然辭世，為戲曲界投下了震撼彈及無限哀思。

當時，《狐公子綺譚》還在公演，擔任主胡的劉文亮辭世，長期跟在他身邊學習的姬君達臨危受命，默默流著眼淚，接替劉文亮的位子完成演出。爾後，唐美雲歌仔戲團的數檔年度公演及大愛電視台「菩提禪心」「高僧傳」的音樂都是由姬君達創作。回憶起這段往事，姬

君達表示，早在二〇〇八年劇團製作《黃虎印》就曾邀請他設計音樂，那時以爲劉文亮分身乏術，才會向唐美雲推薦自己，沒想到劉文亮離世之後，唐美雲親自告訴他，當初製作《黃虎印》，兩人就曾討論過傳承後場音樂的事情。姬君達聽了相當感動，也佩服唐美雲和劉文亮的遠見。

陳歆翰也是經由劉文亮推薦，才開始幫唐美雲歌仔戲團的劇本編腔。談到唐美雲的爲人，陳歆翰最直觀的三個印象是「用人不疑」「尊重專業」「超強耐力」。他記得當時自己還在軍中，接到唐美雲打來的電話，請他先幫「菩提禪心」的劇本編腔，過後一切再到劇團討論。

陳歆翰懷著忐忑的心來到劇團，原以爲會受到唐美雲嚴苛的檢視，唐美雲當場一句「我找你來就全然相信你的能力」讓他受寵若驚。劉文亮生前即向唐美雲推薦這幾位音樂才子，唐美雲始終放在心上，決定合作後便不曾懷疑他們的能力。多年配合下來，陳歆翰還發現，唐美

雲十分尊重專業，合作至今，鮮少要他改動作品，除非是大方向的氛圍不合適或唱的情緒需要調整曲調，絕不會因為自己想唱什麼或不想唱什麼而要求改動，這對後生的創作者來說是相當大的激勵，也會提高對自己的要求。而唐美雲擁有超強耐力這點更讓陳歆翰佩服，二〇一九年他隨唐美雲歌仔戲劇團去柬埔寨出外景，演出《真諦大師》其中一名角色，親眼見證高溫下眾人穿著戲服，在古蹟中爬上爬下，唐美雲台詞最多、戲分最重，眾人皆已精疲力盡，她仍面無疲色。

唐美雲苦心經營的劇團，不只讓這些年輕人在專業領域上得以發揮長才，也誠如她自己所希望的那樣，創造出一種家的感覺。姬君達感性的說：「早期和唐團合作我也同時軋了很多劇團的CASE，為什麼後來不接了，因為在這裡定著了，人會尋感覺，不是為了賺錢到處忙，我感覺在這裡最舒服，知道這是我要的，看到唐老師會有一種安心的感覺，唐老師把大家當家人讓我很感動。」

林芳儀、唐美雲、小咪、李文勳。

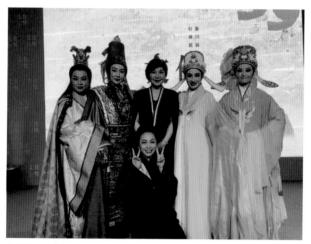

黃宇臻、周孝虹、曾玫萍、唐美雲、林芳儀、曹雅嵐。

老師希望透過我們將歌仔戲代代傳承下去

成立劇團以前，唐美雲曾經任教國立復興劇藝實驗學校（今國立臺灣戲曲專科學院），當時歌仔戲科才剛成立，林芳儀、曹雅嵐、曾玫萍、周孝虹、黃宇臻等就是第一屆的學生，可說是唐美雲一手帶到大的孩子。

劇團成立以後，每年年度大戲的演出、大愛電視台歌仔戲的拍攝，幾乎都可以看到這些學生的身影，唐美雲會特地幫他們安排角色，讓觀眾有機會認識他們。林芳儀對此很有感觸：「在劇團跟著老師多年，不管是大型表演、小型表演、大愛台錄影，甚至接一些電視劇的演出，老師總是陪在我們身邊，給我們很多指導，對於傳承這一塊，老師真的是無私幫助我們很多。」曾玫萍也提到：「老師希望大家在技藝上更上一層樓，使青年團在外面的演出更受重視，於是細膩的指導我們

如何詮釋戲中的角色，而且每個階段都有不同的功課與提升，讓我們跟著她一起成長，也不時出功課給我們，讓我們知道自己還有更大的發揮空間與潛能。」

除了技藝上的傳授，唐美雲品德教養的身教言傳更是深刻影響這些學生和團員，林芳儀十分敬佩唐美雲的無私奉獻和努力，並以此為方向，勉勵自己要盡全力把當下的每件事情都做好。曾玫萍也砥礪自己：「老師希望透過我們將歌仔戲代代傳承下去，所以總是毫無保留的將所學所會教給我們，因此我們要更努力學習，才能繼續傳承下去。」唐美雲教戲嚴謹卻不會罵團員，平日說話都很溫和，但團員若不聽話、不認真學戲，她說話的速度就會開始變慢，然後一個眼神望過去，團員就心領神會，知道自己被提醒了，這是她與團員之間的默契。

不難發現，唐美雲歌仔戲團數檔年度製作都是以青年團為主演，

二〇一二年推出的《碧桃花開》唐美雲直接退居二線，讓林芳儀和曹雅嵐擔任主角。二〇一六年唐美雲歌仔戲團閃耀青年團正式成軍，在大稻埕戲苑連演《護國神山》和《美人‧魚》，翌年，唐美雲見年輕團員羽翼漸豐，期許更多觀眾看見他們，直接讓他們攻向城市舞台，搖起《佘太君掛帥》的旗幟，贏得觀眾熱烈的掌聲。掌聲未歇，《孟婆客棧》《千年渡‧白蛇》又接連上演。

二〇一九年，唐美雲獲頒行政院文化獎，頒獎典禮上，十九位青年演員各自扮演唐美雲歷年來飾演的主角，要向他們敬愛的唐老師致敬。說到感謝激動之處，團員紛紛落淚，在後台抱在一起哭成一團，多年來唐美雲對他們的疼愛與指導，他們感佩在心，努力向觀眾證明自己，也期望自己不會辜負唐美雲的一片苦心。

附錄
親友眼中的唐美雲

附錄：表演年表

1964	1980	1985	1986	1987	1988	1989	1990
生於台灣，為歌仔戲世家。	正式入行演歌仔戲。參演華視歌仔戲《粉妝樓》《七世夫妻》。	台視、華視歌仔戲《韓信》《龍鳳姻緣》《嘉慶君遊台灣》。客串演出台視國語連續劇《倚天屠龍記》《孤劍恩仇錄》。	參演華視歌仔戲《煙雨花樓》《洛陽橋》《浪子李三》《白雲龍》。	參演華視歌仔戲《十二生肖》《仙侶奇緣》《琴韻蕭聲》。	參演華視歌仔戲《千里姻緣路》《斷情劍》《一見情》，並參與《千里姻緣路》《一見情》劇幕後製作。	參加「全國歌仔戲菁英聯演」，首登國家戲劇院演出《鐵膽柔情雁南飛》。參演華視歌仔戲《鐵膽英豪》。	北京亞運藝術節演出《濟公活佛》、台北市戲劇季演出《丹心救主》、國家戲劇院實驗劇場示範《虹霓關》、參演中視歌仔戲《綠珠樓》、華視歌仔戲《孔明三氣周瑜》、錄製公視節目《包羅萬象歌仔調》。

1998	1997	1996	1995	1994	1993	1992	1991
創立「唐美雲歌仔戲團」。製作出版台灣第一套歌仔戲CD《玉樓聲漱歌仔戲曲調選集》。參加薪傳歌仔戲團《王魁負桂英》、主演民視「台灣作家劇場」《三春記》、參演三立電視台歌仔戲《蔡松坡與小鳳仙》。當選第17屆全國十大傑出女青年。	主演《命運不是天註定》。主演電影《一隻鳥仔哮啾啾》，入圍金馬獎最佳女配角獎。參演八大電視台歌仔戲《孟麗君》。	主演《欽差大臣》。獲頒台北市「優秀青年獎」。赴巴西、荷蘭、瑞士、紐約公演。	主演《御匾》。參演復興劇校歌仔戲科師生聯演《什細記》。	主演《鳳凰蛋》《浮沉紗帽》。為公視錄製《唐伯虎點秋香》《斷機教子》《吳漢殺妻》，參演華視歌仔戲《伍子胥過昭關》。	主演《皇帝、秀才、乞食》，以《趙匡胤送京娘》破例蟬聯地方戲劇比賽最佳小生獎。	主演《天鵝宴》《殺豬狀元》，並赴紐約公演。參演舞台劇《過溝村的下哺》、華視歌仔戲《玉樓春》。	獲邀為河洛歌子戲團當家生角，演出創團之作《曲判記》。以《鐵膽柔情雁南飛》獲北區地方戲劇比賽最佳小生獎。參演中視歌仔戲《闖堂救婿》《梅玉配》《大唐風雲錄》《羅通掃北》、華視歌仔戲《秋江煙雲》。

2004	2003	2002	2001	2000	1999

1999
創團大戲《梨園天神》於城市舞台首演。擔任電影《沙河悲歌》語言及歌仔戲指導、主演公視「人間劇展」《素蘭要出嫁》。

2000
製作《龍鳳情緣》於城市舞台首演。主演東森電視台連續劇《北港香爐》。

2001
製作《榮華富貴》，劇團首登國家戲劇院之作。赴亞太影展晚會之邀演出《梨園天神》折子。參與「海峽兩岸歌仔戲發展交流研討會」，演出《別窯》。主演台視連續劇《望鄉》。以《北港香爐》榮獲第36屆金鐘獎連續劇最佳女主角獎。

2002
製作《添燈記》於新舞臺首演。在紅樓劇場舉辦「唐美雲歌仔戲百老匯」。參與河洛歌子戲團「十年回顧精緻歌仔戲唱腔音樂會」。榮獲第6屆十大艾馨獎——最高社會貢獻獎。自二○○二年起，年度製作連續五年入圍金鐘獎傳統戲劇節目獎。

2003
製作《大漠胭脂》於城市舞台首演。參演綠光劇團《人間條件一》舞台劇演出。於紅樓劇場「昔日風情今日戲」系列演出《花田錯》《千里送京娘》。

2004
製作《無情遊》於國家戲劇院首演。主演公視「人間劇展」《媽媽帶你去旅行》、參演大愛電視台《心靈好手》。於「二○○四知識嘉年華」以《古今彈同調》演唱唐詩宋詞、台大迴廊咖啡館舉辦「唐美雲遊近新 much」演唱會、紅樓劇場「昔日風情今日戲」系列演出《西廂記》《打金枝》《宮怨》《甘國寶過台灣》。以《無情遊》參與第2屆「台灣國際讀劇節」。參演台視連續劇《台灣百合》。

2009	2008	2007	2006	2005
製演國寶級藝師廖瓊枝封箱作品《陶侃賢母》，製作《宿怨浮生》，兩劇皆在國家戲劇院首演。以民視《娘家》入圍電視金鐘獎最佳連續劇女配角獎。赴北京梅蘭芳大劇院參與「海峽梨園情——二○○九大型中秋戲曲晚會」、赴廈門海滄劇場參與「金橋二○○九海峽兩岸民間藝術節」及「中國第11屆戲劇節」演出《蝴蝶之戀》、赴福建福州大劇院參與「第4屆福建藝術節開幕晚會」。	製作《黃虎印》《蝶谷殘夢》，兩劇皆在國家戲劇院首演。參與廖瓊枝歌仔戲經典折子戲專場，演出《陳三五娘》。赴廈門藝術劇院參與「二○○八海峽兩岸民間藝術節暨歌仔戲展演」。主演電影《一八九五》。	《梨園天神——桂郎君》獲得第42屆電視金鐘獎最佳傳統戲劇節目獎。參與跨國合作的現代歌劇《梧桐雨》，飾演大詩人李白，以台語歌調吟唱唐詩。製作《錯魂記》於城市舞台首演。創團十週年重演《榮華富貴》。參加綠光劇團《人間條件二》舞台劇演出。在台中迴廊咖啡文英館、法蘭瓷藝文沙龍舉辦「歌仔戲飆JAZZ」。參演公視連續劇《春花望露》、大愛連續劇《牽手天涯》。	製作《梨園天神——桂郎君》於國家戲劇院首演。參加「華人歌仔戲創作藝術節」，製演《金水橋畔》於城市舞台演出。製作出版歌仔戲CD「玉樓聲漱II」。參演公視「人間劇展」《為什麼要為你掉眼淚》。	製作《人間盜》於國家戲劇院首演。出版傳記書《胭脂紅——唐美雲的美麗與哀愁》。於「台北詩歌節」以台語吟唱《魯拜集》、台大迴廊咖啡館舉辦「跨界玩創意——歌仔戲飆爵士」演唱會、紅樓劇場「昔日風情今日戲」系列演出《丁蘭》《親與仇》《順治君與董小宛》《陰陽斷》、「全國表演藝術日」演出《添燈記》《古今彈同調》，並以《榮華富貴》折子參與「歌仔戲讀劇節」。赴加拿大參與「台灣文化節」活動並獲頒為「世紀之友」。參演「二○○五尬傳統人人有責」音樂節慶活動。參演上海戲劇學院演藝中心「台灣四大美聲匯演」。以《夏天的芒果冰》入圍電視金鐘獎最佳單元劇女配角獎。

2015	2014	2013	2012	2011	2010
製作《春櫻小姑——回憶的迷宮》於國家音樂廳演出。帶領劇團參與「紙風車台灣鄉村卡車藝術工程」活動，演出《添燈記》。參與大愛電視台電視歌仔戲「菩提禪心」錄影。製作《亮歌——劉文亮的歌仔戲音樂》於國家音樂廳演出。	參與 TIFA 台灣國際藝術節推出製作《狐公子綺譚》於國家戲劇院首演。製作《御夫鞋》於大稻埕戲苑首演、《香火》於城市舞台首演。參與台灣國際藝術節演出舞台劇《孽子》。劇團榮獲第 1 屆教育部藝術教育貢獻獎——續優團體獎。參與大愛電視台電視歌仔戲「菩提禪心」錄影。	製作《子虛賦》於城市舞台首演。參與大稻埕戲苑週年慶活動，製作《花田錯了嗎？》。榮獲第 20 屆全球中華文化藝術薪傳獎。參與大愛電視台電視歌仔戲「菩提禪心」錄影。	劇團成立 15 週年。榮獲第 16 屆國家文藝獎。歷史新編戲《燕歌行》獲選為兩廳院 25 週年節目，於國家戲劇院首演。製作《碧桃花開》於城市舞台首演。赴北京、廈門演出《蝴蝶之戀》、赴香港參與「中國戲曲節活動」於葵青劇院演出《龍鳳情緣》《添燈記》。參與大愛電視台電視歌仔戲「菩提禪心」錄影。	製作佛教戲《大願千秋》，於國家戲劇院首演。於「二〇一〇台北國際花卉博覽會」演出《盤絲洞》折子二場。赴北京世紀壇當代藝術中心演出《梧桐雨》精華版、赴海南島參與「瓊園粵台及東南亞地區閩南語系劇種研討活動」演出《蝴蝶之戀》折子。參與大愛電視台電視歌仔戲「菩提禪心」錄影。	於台灣國際藝術節演出《鄭和1433》「說書人」一角，製作佛教戲《六度經——仁者無仇》於城市舞台首演。與廈門市歌仔戲劇團聯合製演現代戲《蝴蝶之戀》，於國家戲劇院臺灣首演。赴深圳大劇院參與「第 9 屆中國藝術節」演出蝴蝶之戀，榮獲中國大陸文華獎單項演員獎。赴廈門參與海峽兩岸民間藝術節活動，演出廖瓊枝老師封箱戲《陶侃賢母》。參與「海峽梨園情——二〇一〇大型中秋戲曲晚會」於台北新舞臺演出《添燈記》折子。

2019	2018	2017	2016
製作《千年渡·白蛇》於城市舞台首演。劇團榮獲文化部台灣品牌團隊。參與「二○一九台灣燈會」開幕晚會演出活動。赴馬來西亞檳城參與「文化遺產海外交流展演」演出、赴新加坡、馬來西亞慈濟基金會巡迴演出《智者大師》。參與大愛電視台電視歌仔戲「菩提禪心——高僧傳系列」錄影。	製作「二○一八台灣戲曲藝術節」旗艦大戲《月夜情愁》於台灣戲曲中心演出八場。製作《孟婆客棧》於城市舞台首演、《夜未央》於國家戲劇院首演。以《佘太君掛帥》獲第29屆傳統藝術金曲獎最佳演員獎。赴馬來西亞檳城參與「文化遺產海外交流展演」演出《花田錯》、《樊梨花與薛丁山·樊梨花招親》、《玄奘大師》。赴馬來西亞慈濟基金會雪隆分會及檳城分會演出《玄奘大師》。以《佘太君掛帥》赴日本參加8K映像演劇祭。參與大愛電視台歌仔戲「菩提禪心——高僧傳系列」錄影。榮獲第38屆行政院文化獎。	劇團成立20週年。製作《螢姬物語》於國家戲劇院首演。以《風從何處來》演出及經典舊作《人間盜》於城市舞台演出。以《佘太君掛帥》獲第28屆傳統藝術金曲獎最佳團體年度演出獎。《新梁祝》於臺灣戲曲中心首演。參與大愛電視台歌仔戲「菩提禪心——高僧傳系列」錄影。	製作《冥河幻想曲》於國家戲劇院首演、《風從何處來》於城市舞台首演。閃耀青年團成軍,製作《護國神山》、《美人·魚》於大稻埕戲苑首演。以《春櫻小姑——回憶的迷宮》獲第27屆傳統藝術金曲獎最佳團體年度演出獎。參與大愛電視台歌仔戲「菩提禪心——高僧傳系列」錄影。

www.booklife.com.tw reader@mail.eurasian.com.tw

圓神文叢 254

人生的身段： 堅毅慈心唐美雲

作　　　者／唐美雲
文字整理／郭士榛
發　行　人／簡志忠
出　版　者／圓神出版社有限公司
地　　　址／台北市南京東路四段50號6樓之1
電　　　話／（02）2579-6600·2579-8800·2570-3939
傳　　　真／（02）2579-0338·2577-3220·2570-3636
總　編　輯／陳秋月
主　　　編／吳靜怡
責任編輯／吳靜怡
校　　　對／吳靜怡·林雅雯·歐玟秀
美術編輯／林雅錚
行銷企畫／詹怡慧·林雅雯
印務統籌／劉鳳剛·高榮祥
監　　　印／高榮祥
排　　　版／陳采淇
經　銷　商／叩應股份有限公司
郵撥帳號／18707239
法律顧問／圓神出版事業機構法律顧問　蕭雄淋律師
印　　　刷／國碩印前科技股份有限公司
2019年7月 初版

歌仔戲對我來說已不再是份工作，它是能讓我發揮所長的舞台，也是
滋養人生的養分，更是我生命中不可或缺的一部分。

——《人生的身段》

◆ **很喜歡這本書，很想要分享**

圓神書活網線上提供團購優惠，
或洽讀者服務部 02-2579-6600。

◆ **美好生活的提案家，期待為您服務**

圓神書活網 www.Booklife.com.tw
非會員歡迎體驗優惠，會員獨享累計福利！

國家圖書館出版品預行編目資料

人生的身段：堅毅慈心唐美雲 / 唐美雲著.
-- 初版. -- 台北市：圓神，2019.07
256面；14.8×20.8公分. --（圓神文叢；254）
ISBN 978-986-133-692-3（平裝）

1.唐美雲 2.歌仔戲 3.台灣傳記

983.33099 108007763